♪ 色筆搭配麥克筆

傳遞心意的
軟萌插圖手札

Illustrator カモ 著

楓書坊

前言

您好，初次見面！
我是插畫家カモ（KAMO）。

感謝您購買本書。

本書收錄的插畫主題是「餽贈、傳遞」，
當您想向各種人聊表心意時，
書中許多的插圖都能派上用場。

無論是重要的人、親近的人、身在遠方很難見上面的人，
還是那個一直在努力過生活的自己。
讓我們來畫些插圖，向這些人們傳遞情意吧！

純文字的便條、業務上的對話、
只寫著任務的手帳……
要是在這些地方添點小插圖的話，
在看到便條或翻開手帳時，
心中應該會泛起一絲愉悅吧！

我創作此書的目的，就是希望能為各位帶來那一點欣喜。

當您想傳遞心意時，但願這本書能助您一臂之力。

<div align="right">插畫家　カモ（KAMO）</div>

使用畫具和描繪技巧

原子筆　麥克筆＋色鉛筆

本書中主要使用的畫具是「麥克筆」，
它不僅能畫線，也很適合上色，
而且輕鬆就能營造出溫馨又柔和的感覺。
在疊加或描繪精細的插圖時，我則會使用原子筆。

基本上我是使用透明墨水的水性麥克筆。
(詳細請參照P4~5)

打造軟萌風格的技巧

1 不用畫得完美又確實

正圓&左右對稱

精準

虎虎

馬馬

輕～鬆地　進行～吧～

2 不要在意細節&刻意省略

幾乎沒畫細節，卻看得出是消防車吧？

真的欸，幾乎都沒畫出來!!

請往「如何在省略之下仍能看起來像」的方向思考。

● 留意重點就能畫出美感

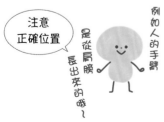

注意
正確位置

例如人的手臂是從肩膀長出來的喔～

統一色調

享受繪畫的樂趣吧！

目錄

色筆介紹

色筆泛指筆尖由毛氈或合成纖維組成的筆，
其中筆尖較粗的款式多稱為「麥克筆」。

墨水種類

水性（透明墨水）

畫在深色紙上
的效果。

透明墨水有融入紙中的感覺。

水性（不透明墨水）

畫在深色紙上
的效果。

不透明墨水是覆蓋於紙上的
感覺。

油性

能寫在金屬或塑
膠上的墨水。

酒精

能營造渲染或模
糊效果的墨水。

筆尖種類

極細型

細字型

中～粗
字型

容易
畫線的
四角型

毛筆型

容易
畫原點
的類型

**筆的
保管方法**

若直立擺放，筆的墨水會蓄積於下方，導致堵塞或顏色變淡，因此
應該要橫著擺。另外，也要避免放在陽光照射、高溫潮濕的地點。

各種水性色筆

不只色調，筆尖和筆芯的粗細也是五花八門！
大家可按個人習慣、使用目的來選擇。

櫻花彩色文具 / PIGMA

墨水具耐水性，是許多
專業人士愛用的實力派
產品。通稱「代針筆」。

三菱鉛筆 / EMOTT

0.4mm極細字筆，
很適合用於細膩的
插圖和表現。

吳竹 / CLEAN COLOR

有兩種筆尖的雙
頭型產品，另有
點點筆和毛筆型
的款式。

三菱鉛筆 / PURE COLOR

特色是色澤鮮艷，
而且筆尖牢固、不
易壓壞。

斑馬 / MILDLINER

色調柔和看起來很舒
適，另有毛筆型產品。

蜻蜓鉛筆 / ABT

因刷尖+細尖的便
利組合，外加豐富
多彩的顏色而廣受
歡迎。

三菱鉛筆 / POSCA

不透明墨水，無論什
麼底色，它都能完美
顯色。

原子筆

斑馬 / SARASA CLIP

墨水具耐水性，不易暈
染。適合用於疊加或描
繪細緻的插圖。

紙張介紹

色筆和紙張的搭配很重要。建議多嘗試各種紙張和筆的組合，
確認墨水是否會透到背面及滲色的情況。以下是我個人常用的紙種。

薄紙

影印用紙

練習時也很好用，
但不同製造商的紙
質也各有不同。

MARUMAN /
CROQUIS

紙質輕薄便於使
用，描繪起來非常
順暢外，張數也很
充足。

特殊紙

MARUMAN /
畫紙

紙質粗糙而厚實，
能畫出風格粗曠的
作品。

旅人筆記本 /
Refills　輕量紙

紙質輕薄又滑順，很
適合用墨水筆書寫。

傳遞訊息用的
卡片型

小巧可愛的迷你卡片是表示小
小謝意時的最佳選擇，形狀、
顏色也非常豐富。

如何繪製
傳遞心意的插圖

就算沒有獨特的配色品味或繪畫天分，
只要掌握重點，您也能畫出可愛的插圖。
就讓我們先從簡單的插圖和花紋開始吧！

如何用筆

筆尖的形狀與粗細會影響線條的形狀和畫法。請先了解各類色筆的特色後，練習畫出各種線條，直到您能純熟掌握！

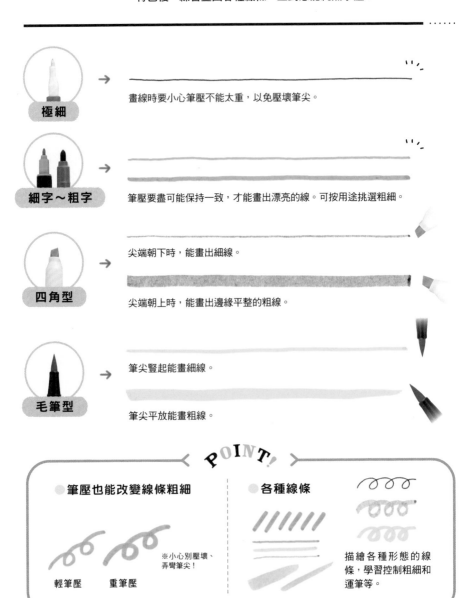

極細

畫線時要小心筆壓不能太重，以免壓壞筆尖。

細字～粗字

筆壓要盡可能保持一致，才能畫出漂亮的線。可按用途挑選粗細。

四角型

尖端朝下時，能畫出細線。

尖端朝上時，能畫出邊緣平整的粗線。

毛筆型

筆尖豎起能畫細線。

筆尖平放能畫粗線。

POINT!

● 筆壓也能改變線條粗細

※小心別壓壞、弄彎筆尖！

輕筆壓　　重筆壓

● 各種線條

描繪各種形態的線條，學習控制粗細和運筆等。

☑ No. **002**

基本線條畫法

就算是描繪同一事物，不同的線條畫法、色筆組合，都會改變插圖給人的感覺。各位可以嘗試找出自己喜歡的風格。

線的模式

觀察不同線條連接方式會產生什麼效果。

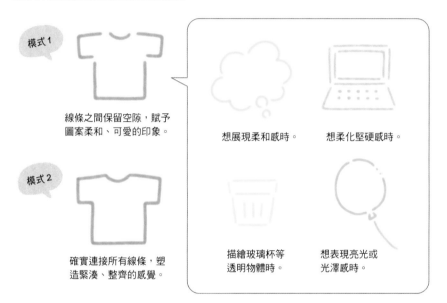

模式1

線條之間保留空隙，賦予圖案柔和、可愛的印象。

想展現柔和感時。

想柔化堅硬感時。

模式2

確實連接所有線條，塑造緊湊、整齊的感覺。

描繪玻璃杯等透明物體時。

想表現亮光或光澤感時。

搭配原子筆

要畫細線，例如描繪角色臉部等細節部位或花紋時，就輪到原子筆大顯身手了。就算直接疊加在麥克筆上，原子筆也不容易暈開。

請多指教！

OK

基本上色法

上色和畫線一樣，不同方式能賦予插圖不同的氛圍。
大家可以先從基本的塗滿開始，等熟悉後再嘗試其他塗法。

上色模式

觀察上色範圍的多寡會產生什麼不同效果。

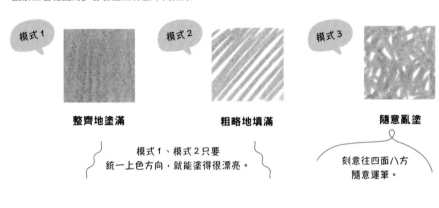

模式 1　整齊地塗滿

模式 2　粗略地填滿

模式 3　隨意亂塗

模式 1、模式 2 只要
統一上色方向，就能塗得很漂亮。

刻意往四面八方
隨意運筆。

不同上色方式

最終效果會有很的大差異，請按個人喜好
選擇。

模式 1
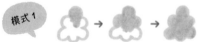

畫出形狀後從內部上色。

模式 2

邊塗邊畫出形狀。

不要將筆從紙上移開，
迅速地塗較容易均勻。

不同上色順序

上色順序也能按個人喜好進行，建議可依
想塗的顏色等來決定。

模式 1
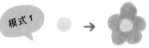

先從淡色開始，接著再上深色。

模式 2
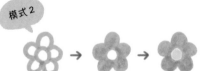

如果已經想好要塗的顏色，您也可以
先從深色開始，之後再上淡色。

用線條上色

像是描繪花紋般，利用線條上色能畫出圖案的紋理。

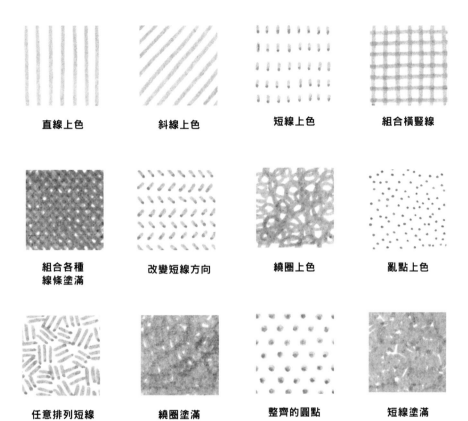

直線上色	斜線上色	短線上色	組合橫豎線
組合各種線條塗滿	改變短線方向	繞圈上色	亂點上色
任意排列短線	繞圈塗滿	整齊的圓點	短線塗滿

● 本書主要使用的麥克筆顏色

※不同麥克筆各有不同風格的顏色、運筆感、暈染度、均勻度等。
※本書教學頁的插畫是使用數位畫材工具，與實際的顏色和成果多少會有差異。

如何選色、配色

只要掌握重點，感覺很困難的配色也能駕輕就熟！最開始先別想得太複雜，就從自己想用的顏色開始，享受畫圖的樂趣吧。

如何選色

 重點是 決定主題

不用想得太困難！先決定簡單的主題後，就能順理成章地選出顏色，例如「想用這個粉色」、「想來個紅配綠營造聖誕節氣氛」等想法都行。

如何配色

重點是 顏色數量 和 插圖大小

基本上想怎麼配色都沒有問題。但當覺得「沒有統合感」或「看起來髒髒」的話，則有可能是在小尺寸的插圖中用了太多種顏色！

大約數量……

> 畫在迷你卡片上的重點裝飾插圖約　　**1～3色**

> 填滿名信片大小的插圖約　　**1～4.5色**

您是哪一派？大致描繪流程

完成了！

決定好再畫的類型

因為是聖誕節，我想用這3種顏色來畫！

➡

我要以紅和綠為主，再用金色點綴。

➡

メリークリスマス
聖誕快樂

邊畫邊想的類型

我想用這粉色！

➡
我還想寫一些話，再加1種顏色吧。

➡

感覺有點空……再用1種顏色來收尾！

THANK YOU

☑ No. **005**

基本分隔線畫法

分隔線能加在文字下方或卡片上下緣，替整個畫面增添華麗感。記住基本模式後，只要換個插圖或顏色，就能自由玩出各種花樣。

 的部分可以換成各種各樣的插圖！

排列插圖

排列相同的插圖

改變相同插圖的顏色或方向來排列

規則排列圖案類似的插圖

不規則地排列圖案類似的插圖

插圖與線條的組合

在直線上

在曲線上

於線條間

與線條交替

左右對稱

在線條內

基本外框畫法

超好用的外框插圖不僅能畫在送人的卡片上，也能用來裝飾手帳或筆記本。選用喜歡的圖案或季節性事物，妝點出繽紛喧鬧的氣氛。

改變插圖位置來繪製外框

四角框

圓框

重點裝飾框

以垂直、水平的順序對照畫更容易掌握平衡。

上下包夾

左右包夾

直接把插圖當成外框

● 活用插圖原本的形狀

● 誇大插圖的某部分以創造空間

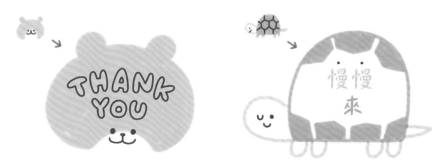

● 活用插圖的形狀或特徵

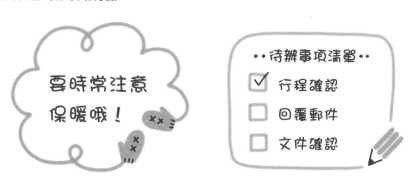

超實用！ 外框範例

本章將介紹多種畫法簡單又容易應用的外框範例。不管是華麗緞帶，還是活潑的對話框，全都能改變線條畫法或顏色加以變化。

四角

摺起右下角

捲起一角

用歪斜和破損營造
舊地圖風

固定四角

各式固定物

黑板

立體

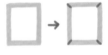

想像太陽照射
形成的陰影。

想像視線方向來
畫出立體感。

變形成畫框。

緞帶

● 基本畫法

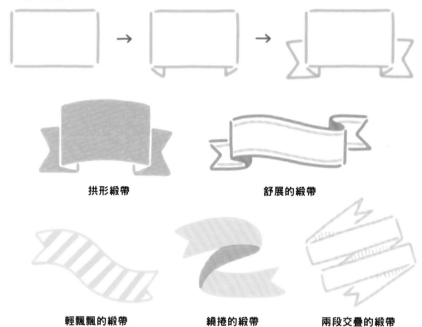

拱形緞帶　　　　　　　　舒展的緞帶

輕飄飄的緞帶　　　　繞捲的緞帶　　　兩段交疊的緞帶

對話框

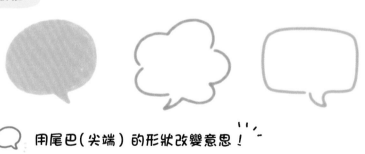

用尾巴（尖端）的形狀改變意思！

想像的感覺　　　大喊或驚嚇時的表現　　　換成箭頭吸引目光

超實用！ 花紋範例

花紋能展現更獨特的風情。雖然它們乍看之下很複雜，但實際嘗試後就會發現，其中有些不過只是在反覆簡單的線條和符號。

線條

● 光靠直線、橫線、斜線，也能簡單又時髦！

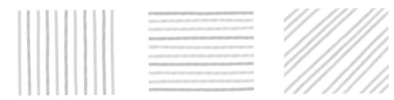

● 組合不同線條能讓可愛程度更加分！另外也可以改變線條寬度。

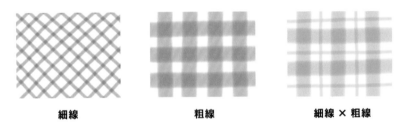

細線　　　　　　　粗線　　　　　　細線 × 粗線

圓點

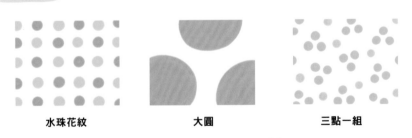

水珠花紋　　　　　　大圓　　　　　　三點一組

選用淡色描繪花紋的話，
之後還能在上面寫字傳遞訊息！

各式花紋

格紋

雙色反覆交替。可以把紙張顏色當成其中一種顏色。

波紋

畫出多條波浪線。中途變換線條顏色也很好看。

樹木

隨機描繪多棵樹木。多用幾種顏色能帶出律動感。

水滴

無論是規則排列，還是用顏色玩出不同組合都很俏皮。

檸檬

巨大插圖組成的活潑花紋超吸睛。

花朵

在背景上色，刻鏤出花朵（圖案）的技法。

民族風

把各式線條和符號排成多列。

花紋圓點

用線條畫出圓形，再把各種圖形加以組合。

變換顏色能改變氛圍

同樣的花紋若使用不同配色，能讓人產生不同的聯想或感覺，各位可以嘗試依據主題來選色。

和風

北歐風

傳遞心意的角色①人物

人物是插圖的經典主題。在掌握增添個性的重點和變化技巧後，您也能創造出自己的專屬角色！

 人物

在渾圓的輪廓中添上五官，一位人物角色就此誕生。加上頭髮等特徵後，還能搖身一變成可愛的似顏繪。

輪廓　圓形是基本，也能按喜好改成豎橢圓、三角等帶有圓潤感的形狀。

光有輪廓就能畫出有模有樣的角色！

髮型　重點在於用少少的線條簡單表現。

加上帽沿畫出帽子！

人物的各種表現手法

用麥克筆確實塗出頭髮。

依場合或喜好享受變化的趣味！

也有無輪廓的畫法。

● 如何畫出自己的似顏繪角色

由於是簡單的圖畫，只要把輪廓和髮型按自己的特徵呈現後，再加上五官，自然就能畫出和自己維妙維肖的角色。

☑ No. **010**

傳遞心意的角色②動物

以動物圖案為原型的角色在社群媒體上很受歡迎，只要掌握該動物的特徵，就能畫得很傳神。在熟悉畫法後，還能添加毛皮等外觀。

輪廓和五官的畫法和人物一樣，但在描繪動物時，要留意耳朵的形狀和位置。另外也可以加上些斑紋，塑造充滿個性的角色！

輪廓 動物寶寶或小動物的輪廓要有圓潤感，大型動物則要搭配四角形等來符合形象。

小熊　　　　　大熊　　　　　鼬鼠類　　　　馬類

耳朵 利用耳朵畫出各種動物。

> 稍微
> 添點特徵！

< POINT! >

如何畫得像動物

畫成和人物一樣的五官固然也很可愛，但如果想畫得更像動物，可以把鼻子和嘴用線連起來。

↓

可按喜好選擇！

活用底（紙）色

嘴邊不上色，而是利用紙張顏色來呈現。

用線條畫出外邊，內部不要塗滿。

描繪時把紙張也當成顏色的一部分。

23

傳遞心意的角色③物品

「物品」角色既活潑又討喜，不只大人，就連小孩看了一定也會很開心。一起來運用表情和肢體動作，創造出生動的角色吧。

在物品上畫出五官後，馬上就能獲得一隻新角色。如果添上手腳、加個動作，還能賦予角色逗趣形象使畫面豐富！

臉　只畫臉也OK！添加表情變化還能更俏皮。

手腳　簡單加上手腳能讓角色更靈動，更富傳達力。

該做功課囉！

休息一下～

我吃飽了!!

〈 *POINT!* 〉

● **描繪手腳的要領**

加上手腳時，要留意膝蓋和手肘的位置。只要掌握關節正確的彎曲方向，動作就能看起來很自然。

角色表情請參考P36！

PART 1

隨時傳遞豐富情感

來替平凡無奇的便條或留言加個插圖吧。
無論是想表達感謝，還是有急事相求，
本章收錄了大量能在各種場合派上用場的各式插圖。

替便籤或迷你卡片
增添溫馨氣息

在裝飾上多花點心思，
每天交流訊息的紙條也能變身精美紙雜貨！

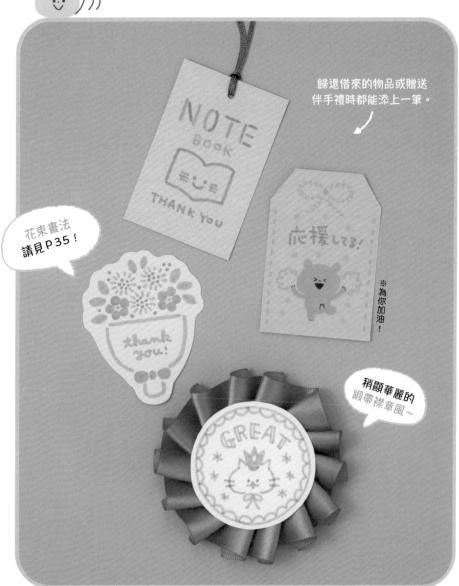

歸還借來的物品或贈送
伴手禮時都能添上一筆。

花束畫法
請見P35！

※為你加油！

稍顯華麗的
緞帶襟章風～

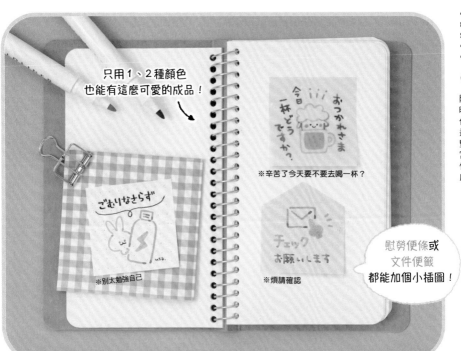

只用1、2種顏色
也能有這麼可愛的成品！

※辛苦了今天要不要去喝一杯？

※別太勉強自己

※煩請確認

慰勞便條或
文件便籤
都能加個小插圖！

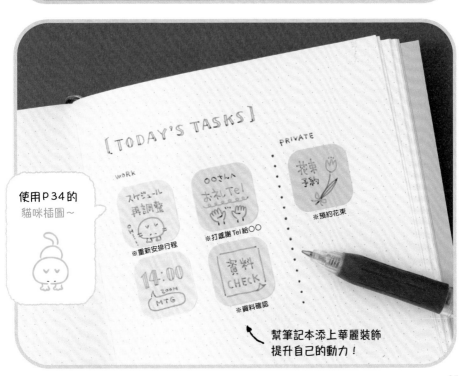

[TODAY'S TASKS]

WORK

PRIVATE

使用P34的
貓咪插圖～

※重新安排行程

※打感謝Tel給○○

※預約花束

※資料確認

幫筆記本添上華麗裝飾
提升自己的動力！

27

加油助威

想說聲「打起精神」「加油」來替對方打氣時，就用逗趣姿勢和維他命色的來傳遞！各位也能利用角色和物品自行發揮創意。

在臉蛋下方添上手腳，以全身表達心意！

先畫個圓滾滾的肚子，再用線條加上手腳。　　嘗試改變膝蓋、手肘的重心。

也可以只畫線條不塗滿！

雙手背後＋飄揚的頭巾能打造加油團的感覺，跳躍的姿勢則能畫出啦啦隊長。

※加油~~~

※Fight~

藍色表達「冷靜」，紅色則用以「激勵」。

※沒關係!! 呼

※沒事的!!

※加油！

文字搭配加油道具

經典的加油道具

描繪順序是
擴音器→動物

描繪順序是
團扇→動物

※加油!!

※支持你!!

加粗四肢就能
更像動物。
加油道具或動物旁邊
還能加上表現
動態感的線條!

慰問辛勞

用圖畫來慰問家人、同事或朋友的辛勞。當對方知道有人看見自己的努力時，肯定會備感振奮！

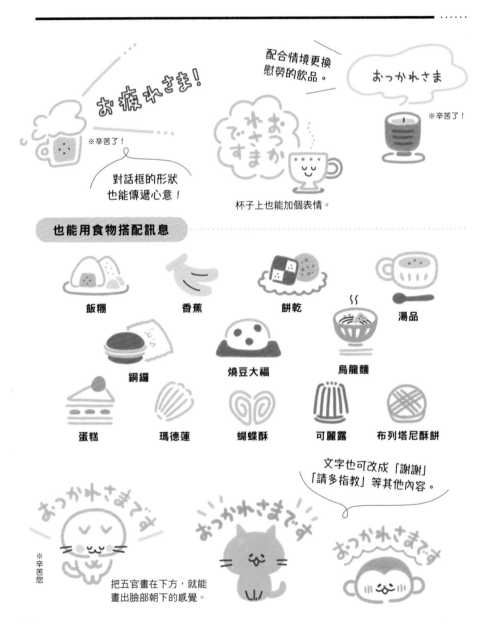

お疲れさま！

※辛苦了！

對話框的形狀也能傳遞心意！

配合情境更換慰勞的飲品。

おっかれさま

※辛苦了！

おっかれさまです

杯子上也能加個表情。

也能用食物搭配訊息

飯糰

香蕉

餅乾

湯品

銅鑼

燒豆大福

烏龍麵

蛋糕

瑪德蓮

蝴蝶酥

可麗露

布列塔尼酥餅

文字也可改成「謝謝」「請多指教」等其他內容。

おっかれさまです

※辛苦您

おっかれさまです

把五官畫在下方，就能畫出臉部朝下的感覺。

おっかれさまです

グッジョブ

※幹得好

おつかれ〜

表情插圖與文字交疊
能帶出整體感！

※辛苦了

おっかれさま

氣圍柔和的植物插圖
適合搭配溫柔話語。

※辛苦您

長い間
お疲れさま
でした

※這段時間辛苦了

おっかれ
さまでした

※辛苦了

心型是能傳遞
心意的圖案！

お疲れさま
でした

※辛苦了

よくがんばりました

※感謝你的努力

おっかれ
さまでした!!

※辛苦了!!

おっかれ
さま

※感謝你的努力

把紙張變成獎狀。

先畫出一隻
手的拇指與
手腕。

再分別畫出
兩隻手的四
指部分。

加長手腕，
再畫出手指
就完成了。

讚美成就

學習用手部動作和姿勢表達讚美！用一些特殊事物來比現也是很棒的手法，例如日本第一高的富士山或閃亮皇冠等。

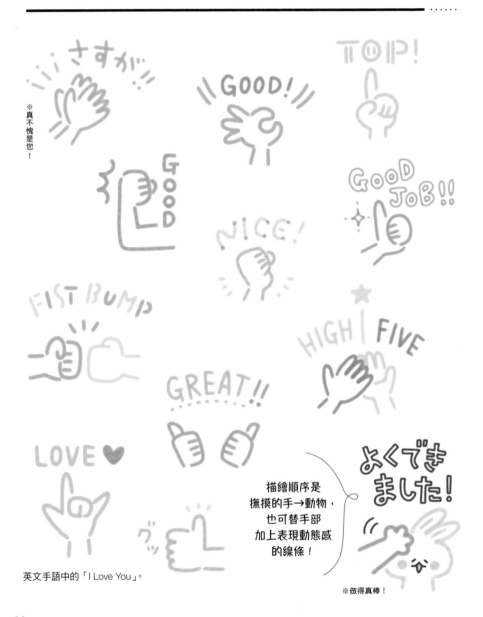

※真不愧是您！

英文手語中的「I Love You」。

描繪順序是撫摸的手→動物，也可替手部加上表現動態感的線條！

※做得真棒！

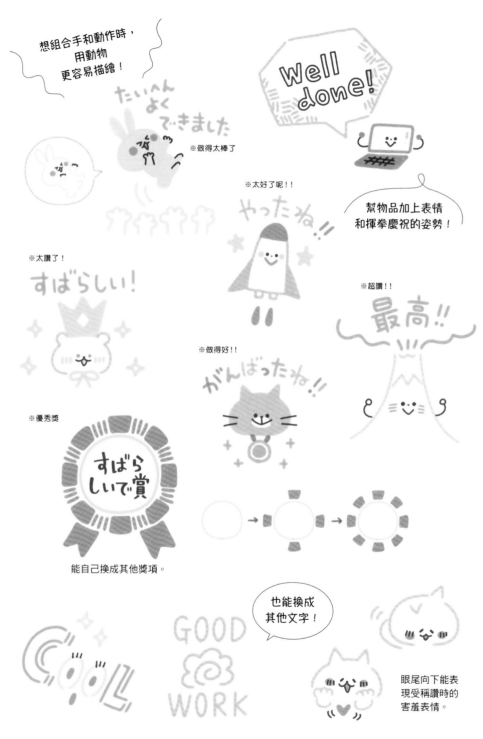

想組合手和動作時，用動物更容易描繪！

※做得太棒了

※太好了呢！！

幫物品加上表情和揮拳慶祝的姿勢！

※太讚了！

※超讚！！

※做得好！！

※優秀獎

能自己換成其他獎項。

也能換成其他文字！

眼尾向下能表現受稱讚時的害羞表情。

表達感謝

無論是平時聊表謝意，還是想對重要之人傳遞心意時，無論什麼場合這些插圖絕對都能派上用場。

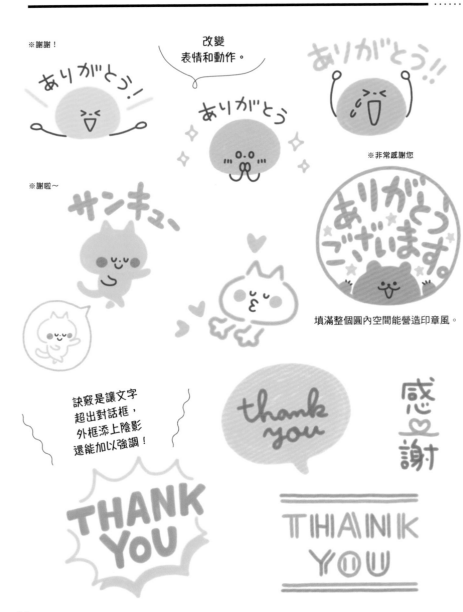

※謝謝！

改變
表情和動作。

※非常感謝您

※謝啦～

填滿整個圓內空間能營造印章風。

訣竅是讓文字
超出對話框，
外框添上陰影
還能加以強調！

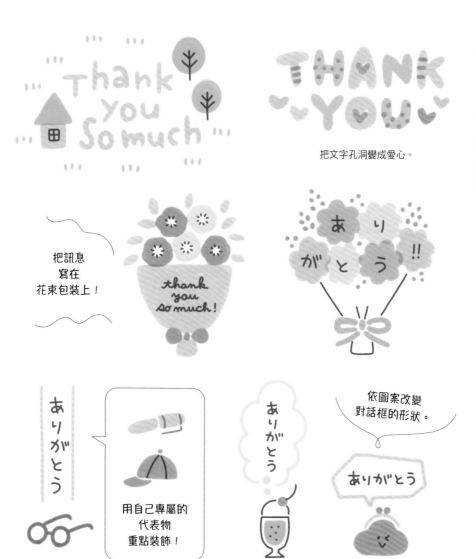

把文字孔洞變成愛心。

把訊息寫在花束包裝上！

依圖案改變對話框的形狀。

用自己專屬的代表物重點裝飾！

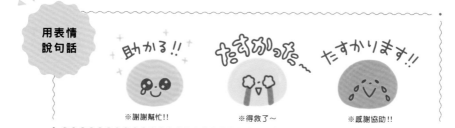

用表情說句話

※謝謝幫忙!!

※得救了～

※感謝協助!!

臉部表情

表情搭配文字就是一張生動插圖。

正面

描繪仰頭時，五官要畫在上方。

想畫低頭時，五官要畫在下方。

隨表情變換臉的顏色

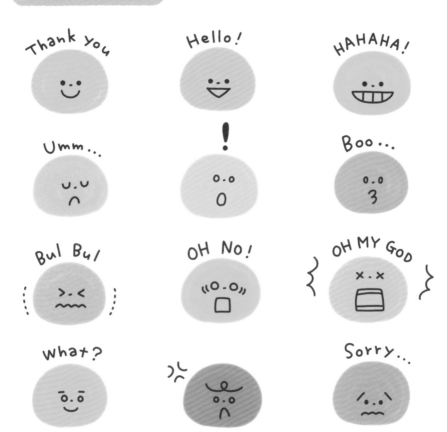

手部表情

手也能表達情感！技巧是留意拇指的位置。

先畫出拇指。　　一口氣畫完剩下　　手腕處要畫細。　　從拇指拉出線條
　　　　　　　　四指。　　　　　　　　　　　　　　就能表現手掌。

五指分開展現活力。

五指聚攏集中精神。

THANKS

雙手交疊放在胸前。

用上色的方式畫手

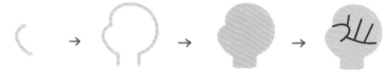

畫出代表拇指的圓
形後，再添上三條
線代表其他手指。

Fight!

POINT!

peace!

3rd

4th

想畫手背時，可
以只畫出輪廓。

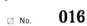

請求

不只把文字加在插圖旁，直接寫進插圖裡也不失為一種有趣的表現。圖文並茂能讓難以說出口的請託顯得更圓滑。

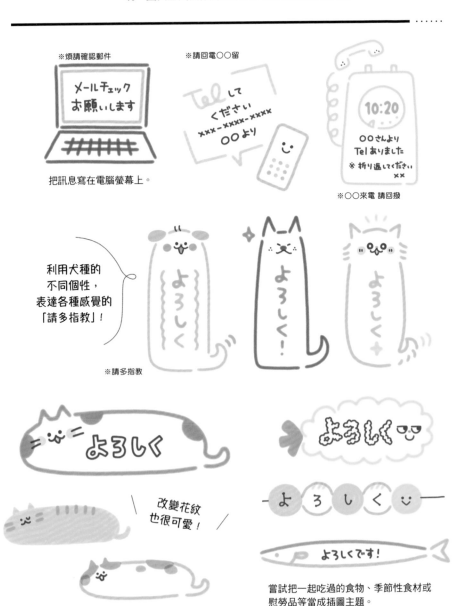

※煩請確認郵件

メールチェック
お願いします

把訊息寫在電腦螢幕上。

※請回電○○留

Tel して
ください
×××-××××-××××
○○より

○○さんより
Tel ありました
※ 折り返してください
××

※○○來電 請回撥

10:20

利用犬種的
不同個性，
表達各種感覺的
「請多指教」！

よろしく

よろしく！

よろしく

※請多指教

よろしく

よろしく

よろしく

改變花紋
也很可愛！

よろしくです！

當試把一起吃過的食物、季節性食材或
慰勞品等當成插圖主題。

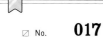

☑ No. **017**

邀約

愉快的餐敘邀請也能加個提高興致的可愛插圖，表現純文字難以傳遞的意境。

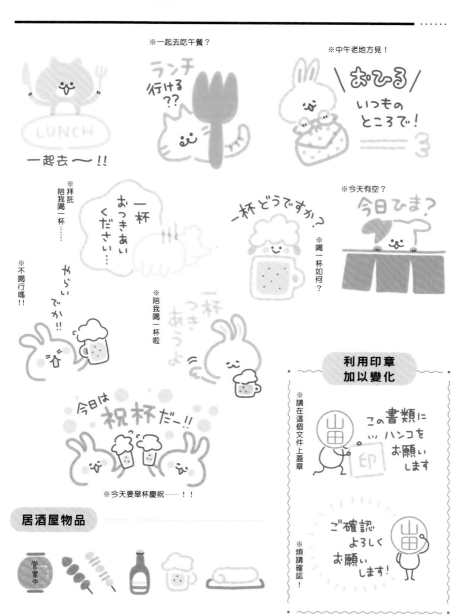

※一起去吃午餐？

※中午老地方見！

※拜託陪我喝一杯……

※不喝行嗎！！

※喝一杯如何？

※今天有空？

※陪我喝一杯啦

※今天要舉杯慶祝──！！

利用印章加以變化

※請在這個文件上蓋章

※煩請確認！

居酒屋物品

回覆OK、了解

替常用的OK文字發想各式回覆模式。建議可搭配角色,打造充滿
玩心的歡樂作品!

......

雙手比出大圓。

※已確認

各式重點裝飾用圖!

※讚!

社群圖案風。

40

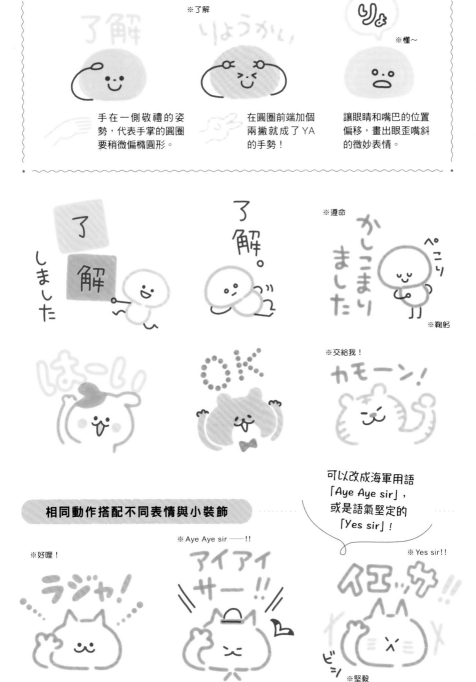

※了解

※懂～

手在一側敬禮的姿勢，代表手掌的圓圈要稍微偏橢圓形。

在圓圈前端加個兩撇就成了 YA 的手勢！

讓眼睛和嘴巴的位置偏移，畫出眼歪嘴斜的微妙表情。

※遵命

※鞠躬

※交給我！

相同動作搭配不同表情與小裝飾

可以改成海軍用語「Aye Aye sir」，或是語氣堅定的「Yes sir」！

※好哩！

※Aye Aye sir ——!!

※Yes sir!!

※堅毅

41

☑ No. **019**

表達歉意

想傳遞「抱歉」的心情時，可以用眼淚和汗水來表現。這裡建議使用藍色系會更容易讓人理解，同時還要注意別表現得太浮誇。

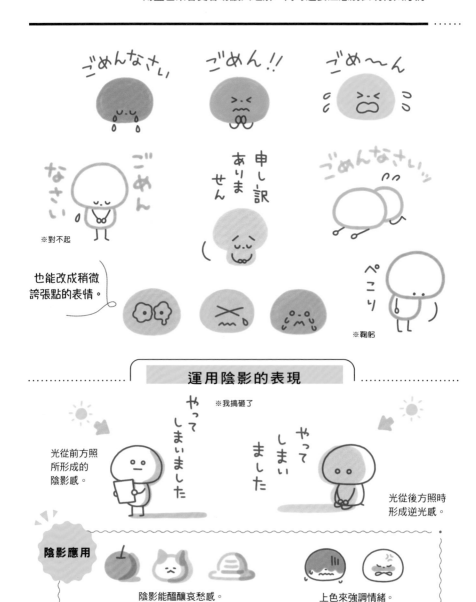

※對不起

也能改成稍微誇張點的表情。

※鞠躬

運用陰影的表現

※我搞砸了

光從前方照所形成的陰影感。

光從後方照時形成逆光感。

陰影應用

陰影能醞釀哀愁感。

上色來強調情緒。

藏起部分身體
能給人
感到抱歉的感覺。

※抱歉造成您的不便
請再稍等一下

相同的臉和手
能畫成三種模式！

※我正在反省

省略嘴巴畫出無念無想的表情。

※自省中
只畫眼白展現瞪大眼靜止不動的臉。

43

問候

日常問候也能用心以插圖呈現。想疊加不同顏色的麥克筆時，記得要先塗淡色，之後再塗深色。

> 改變太陽形狀來代表不同時段！

先用第一種顏色寫好文字，再疊上第二種顏色。

※早安

搭配能讓人聯想到早晨或夜晚的動物。

> 數字「3」能畫出惺忪的睡眼，閉眼則能用「U」來表現！

※早安

※晚安

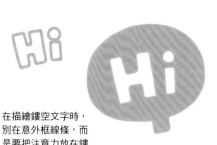

在描繪鏤空文字時，別在意外框線條，而是要把注意力放在鏤空的部分。

※哈囉—

有輪廓的模式。

去掉輪廓來強調手部。

※你一好—

※嘿呦！

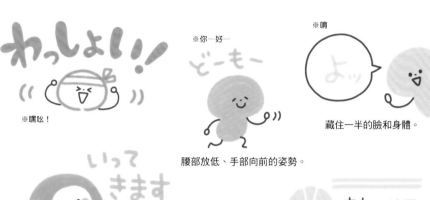

腰部放低、手部向前的姿勢。

※嗨

藏住一半的臉和身體。

※我出發了

※路上小心

※慢走

也能換成巴士或電車等不同交通工具！

※歡迎回來！

※我回來了！

45

告別

在信件或卡片的末尾，添個令人會心一笑的插圖！畫上對方喜歡的動物或物品也很不錯。

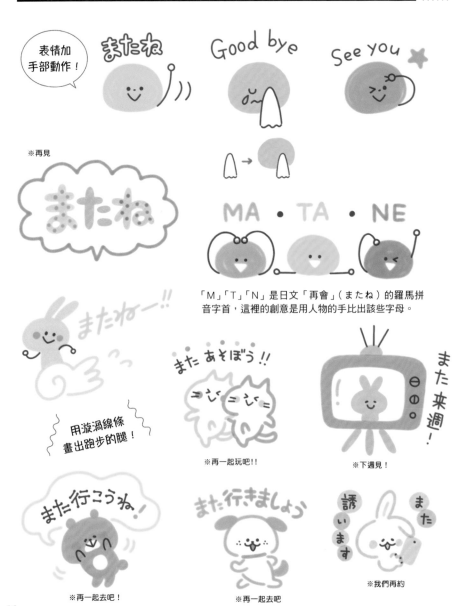

表情加手部動作！

※再見

「M」「T」「N」是日文「再會」（またね）的羅馬拼音字首，這裡的創意是用人物的手比出該些字母。

用漩渦線條畫出跑步的腿！

※再一起玩吧!!

※下週見！

※再一起去吧！

※再一起去吧

※我們再約

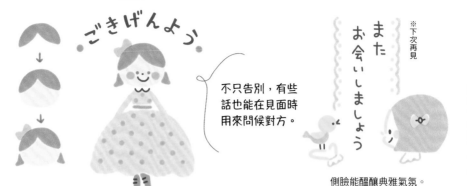

※貴安

ごきげんよう。

> 不只告別，有些話也能在見面時用來問候對方。

※下次再見

また
お会いしましょう

側臉能醞釀典雅氣氛。

さようなら

※再會

バイバイ

※掰掰

これからも
お元気で

※今後也請多保重

SEE YOU AGAIN

またお手紙
かきますね!!

※我會再寫信!!

SEE YOU

把物品納入四角空間的排版簡潔有力。

隨季節變換花卉種類

※再連絡

また
連絡
します

鬱金香

虞美人

玫瑰

滿天星

關心健康

在探病或想鼓舞他人時，本章的插圖都很適合。不僅能在長輩心中留下優雅好印象，想替好友打氣時也很實用。

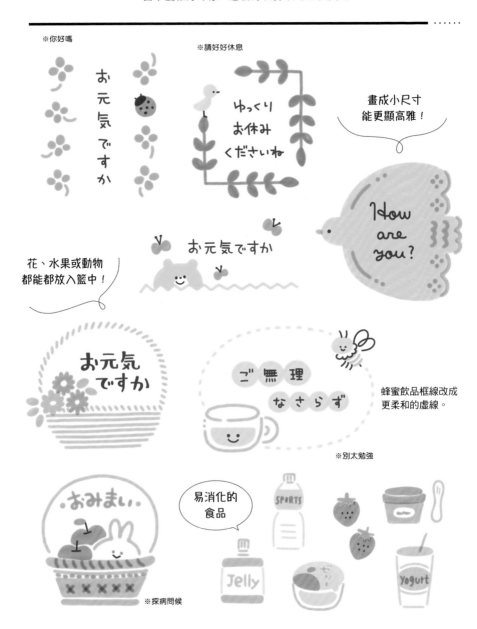

※你好嗎

お元気ですか

※請好好休息

ゆっくり
お休み
くださいね

畫成小尺寸
能更顯高雅！

How
are
you?

花、水果或動物
都能都放入籃中！

お元気ですか

お元気
ですか

ご 無 理
な さ ら ず

蜂蜜飲品框線改成
更柔和的虛線。

※別太勉強

おみまい

易消化的
食品

SPORTS

Jelly

yogurt

※探病問候

※還好嗎？

用戰鬥姿勢鼓舞對方。

慰問品插圖

※請保重……

除了茶之外……

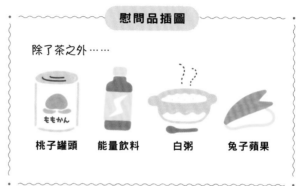

桃子罐頭　　能量飲料　　白粥　　兔子蘋果

※好好休息

提神插圖

電池、插座和能量飲料等都能代表「提神物品」！

贈禮

從高級水果、火腿到吉祥小物。不只送禮，收到禮物時也能用這些插圖表達謝意。

充滿新年感的新卷鮭。

綁上禮籤更顯特殊！

Thank you

THANK YOU

THANK YOU

畫成標籤風也很別緻。

十分感謝您的關照

利用左右對稱的線條就能完成精緻外框。

お世話になりました

※感謝您的關照

簡約外框內也能搭配不同文字。

※一點小心意

ほんのきもち

※不成敬意

こころばかり

ほんのきもち

風呂敷包裝或水引結等小插圖。

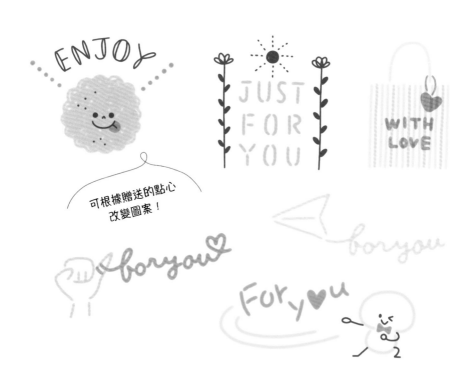

可根據贈送的點心改變圖案！

送禮方的插圖

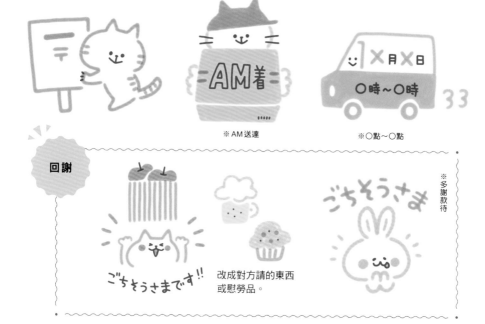

※ AM送達

※ ○點～○點

回謝

改成對方請的東西或慰勞品。

※ 多謝款待

祝福

描繪生日或畢業等祝賀插圖時，建議組合五顏六色來完成華麗的作品。添上氣球或拉炮等派對用品盡情裝飾吧！

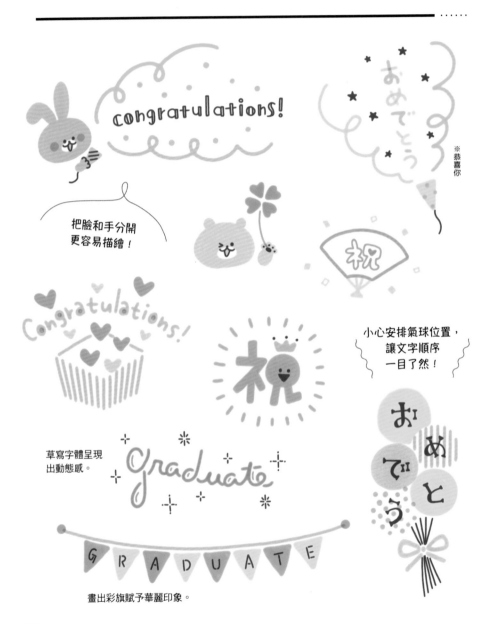

congratulations!

※恭喜你

把臉和手分開
更容易描繪！

Congratulations!

小心安排氣球位置，
讓文字順序
一目了然！

草寫字體呈現
出動態感。

Graduate

GRADUATE

畫出彩旗賦予華麗印象。

P19頁緞帶的進階變化！

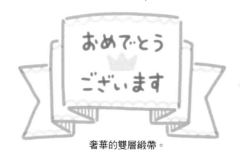

奢華的雙層緞帶。

用曲線畫出柔暢感。

可以讓緞帶在棒子上飄揚，從開花彩球中滑出的也構圖也很別緻！

蛋糕包夾文字，美麗又大方！

 慶祝物品

創造自己的專屬圖案！

創造專屬於自己的圖案並經常使用的話，別人光靠該圖案就能認出是你。
建議各位可以採用些容易辨認的設計，譬如在插圖中帶入眼鏡或髮型等特徵，
或是把自己的名字變化成文字風插圖等。

※這是伴手禮

※有人來電

※抱歉……！

換成寵物貓狗的圖案也行！

用瀏海或配件來呈現。

將名字中的「櫻」等
文字轉換成圖案。

簽名的部分文字
畫成臉之後，
就是種簡單的圖案！

PART 2

日常生活、
工作或學校

本章要介紹的是實用日常生活插圖，
內容將按「考試」「工作」等情境分別介紹。
記錄家庭旅遊時能用的圖案，
還有充滿興致的旅行插圖等，
光是看也很療癒呢！

※數學

便條和月曆
讓家人間的留言更有溫度

有了插圖後，給家人的便條
或共享月曆也能瞬間變得條理分明。

購物清單的插圖
請參考P58~59！

買い物 LIST
かならず
牛乳
パン　6枚切り
たまご
買えたら
ゴミ袋　10つ
ラップ　50m

※購物清單
必買：牛奶、
麵包6片裝、雞蛋
有就買：垃圾袋、
保鮮膜

お弁当箱
出しておいてね

※記得把便當盒拿出來哦

用顏色和花紋
強調重點！

塾は 5 時から

帰りは 7 時に
むかえに行くよ

※補習班
從5點開始

插圖和配色能
緩和訊息的語氣！

※我7點會去接你哦

搭配有顏色的
底紙也很好看！

おやつ は
これ

※點心是這個

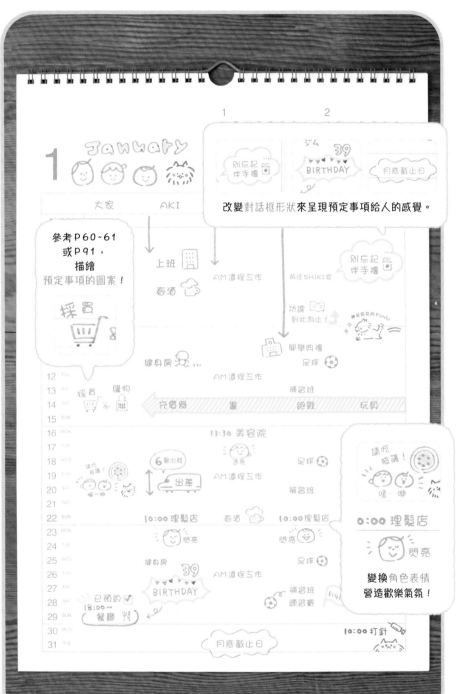

家庭中與家人的溝通

用紙條留言或拜託家人時，容易顯得沒人情味。正因無法直接面對面，我們才更需要用插圖來傳遞體貼對方的心意。

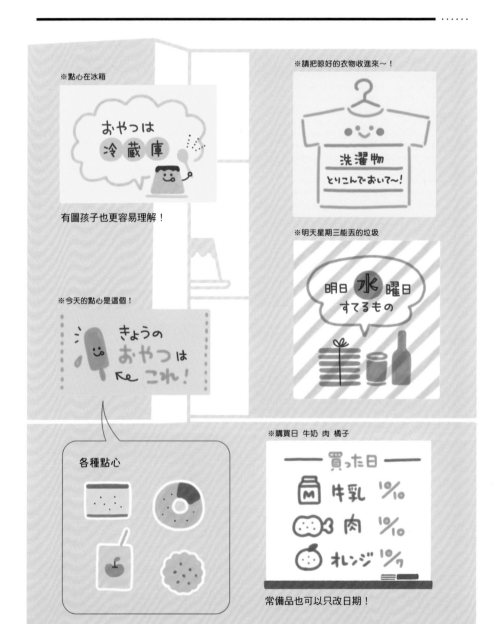

※點心在冰箱

有圖孩子也更容易理解！

※今天的點心是這個！

各種點心

※請把晾好的衣物收進來～！

※明天星期三能丟的垃圾

※購買日 牛奶 肉 橘子

常備品也可以只改日期！

幫忙插圖

輕鬆傳遞希望他人幫忙做的事。

※感謝你 幫了大忙

丟垃圾

打掃浴缸

整理餐具

取郵件

用獎勵圖案
提升動力！

垃圾分類

很合適作為分類時的標示圖。

可燃垃圾

寶特瓶

瓶、罐

電池

牛奶盒

資源垃圾

不可燃垃圾

家電

食物圖案

亦可畫在購物清單或菜單上。

麵包

米飯

麵類

魚

肉

黃綠色蔬菜

淡色蔬菜

水果

乳製品

油

日常生活插圖

以下介紹日用品、家事等生活相關的插圖。除了與家人溝通的便條外，這些圖也能畫在標籤貼紙上或手帳裡。

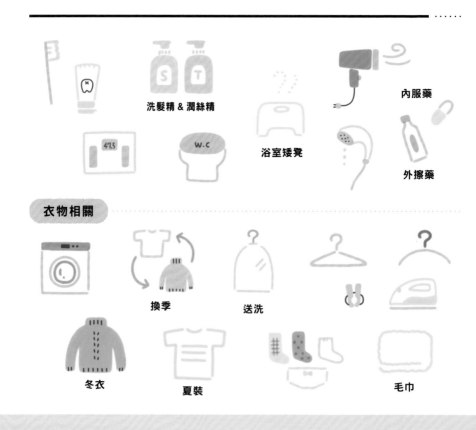

洗髮精 & 潤絲精

內服藥

浴室矮凳

外擦藥

衣物相關

換季

送洗

冬衣

夏裝

毛巾

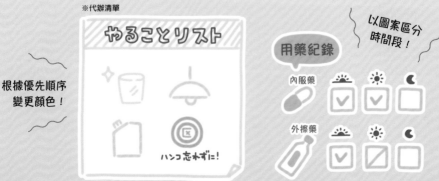

※代辦清單

やることリスト

根據優先順序
變更顏色！

ハンコ忘れずに！

用藥紀錄

以圖案區分
時間段！

內服藥

外擦藥

※不要忘記帶印章！

家事圖案

用最少的線條，
打造簡約時尚感！

料理

洗碗

打掃

曬棉被

採買

網路下單

※鄉、鎮、區
区.町.村

家計簿

碎紙機

替換包

公所相關
市

接送

垃圾分類

金錢符號
用來代表
各類消費記錄
超好用！

支出

通訊費

訂閱

房租

保險

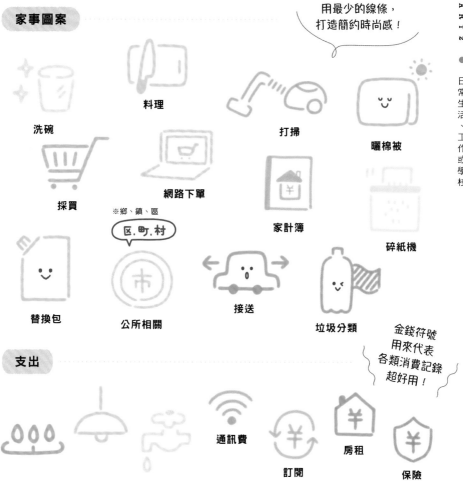

用於標籤

※醬油
葱
雞肉

※麻煩了！
ヨロシク!!

用於便條

※洗髮精
（替換包）
牙刷

夏服

冬服

● しょう油
● ネギ
● トリ肉

クリー
ニング"
受け取り

● シャンプー
（つめかえ）
● ハブラシ

※去取送洗衣物

歡迎新生兒

寶寶插圖最適合用筆觸柔軟的麥克筆來描繪，
溫馨的氛圍讓人看著就不禁莞爾。

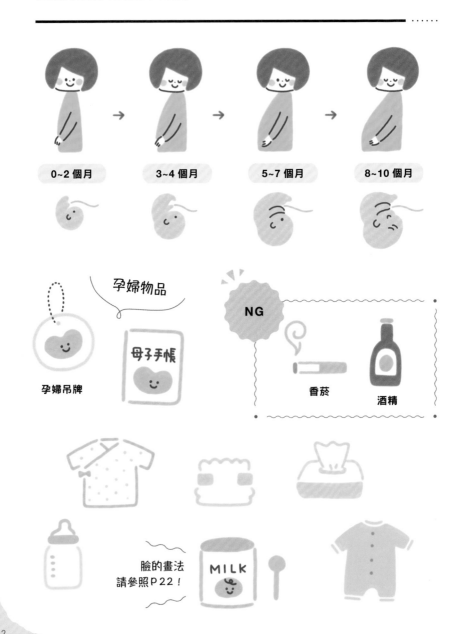

0~2 個月　　3~4 個月　　5~7 個月　　8~10 個月

孕婦物品

母子手帳

孕婦吊牌

NG

香菸

酒精

臉的畫法
請參照P22！

MILK

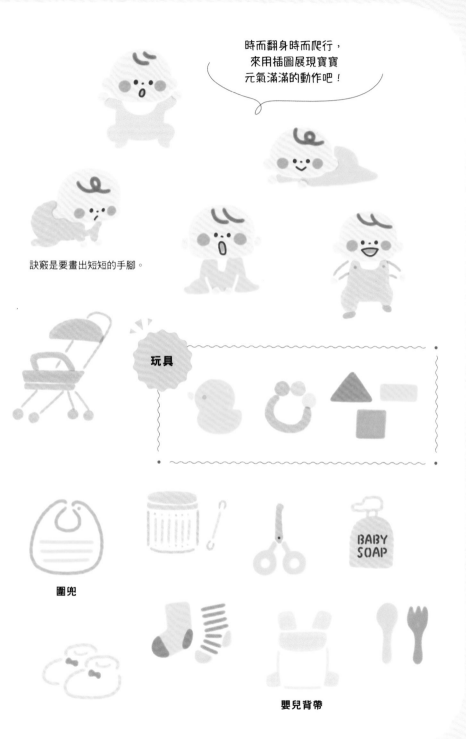

時而翻身時而爬行，來用插圖展現寶寶元氣滿滿的動作吧！

訣竅是要畫出短短的手腳。

玩具

圍兜

BABY SOAP

嬰兒背帶

托兒所、幼稚園

本節插圖很適合用於與園內老師聯絡時、每日記錄或相簿中！從圖中能充分感受到期盼孩子成長的雀躍之情。

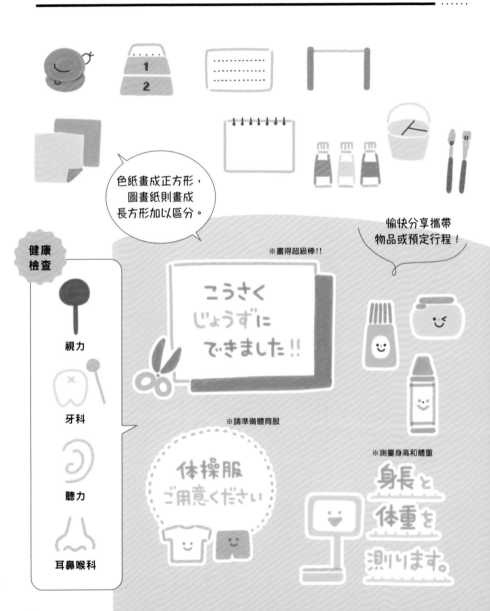

色紙畫成正方形，圖畫紙則畫成長方形加以區分。

愉快分享攜帶物品或預定行程！

健康檢查

視力

牙科

聽力

耳鼻喉科

※畫得超級棒!!

こうさく
じょうずに
できました!!

※請準備體育服

体操服
ご用意ください

※測量身高和體重

身長と
体重を
測ります。

今日身體狀態

健康

流鼻水

發燒

> <
咳嗽

想吐

※請填寫姓名

おなまえ
ご記入おねがいします

替物品加上臉更俏皮。

つめを切ってください

※請剪指甲

ひもをつけてください

※請加上掛繩

※這1年還請多多指教

1年間
よろしく
お願いします

幼稚園的各類物品

※開心上下學！

楽しく
かよって
います！

加頂帽子
以象徵娃娃車！

沙坑玩具

※發燒了

熱さがり
ました

ごめいわくを
おかけしました

36.0

※抱歉讓您擔心了

小學

用五彩繽紛的插圖，裝飾每天都會用到筆記本或聯絡簿等物品吧。
學校相關的東西都各有其特徵，就算畫得很簡略也很容易辨認！

依科目決定
不同的主題顏色，
打造清晰又
歡快的畫面！

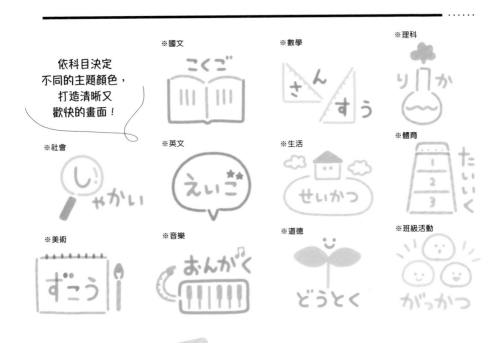

※國文　※數學　※理科
※社會　※英文　※生活　※體育
※美術　※音樂　※道德　※班級活動

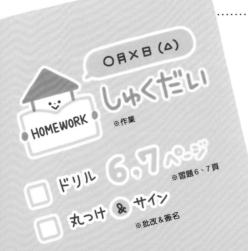

○月×日（△）
しゅくだい
HOMEWORK ※作業
□ ドリル 6,7ページ ※習題6、7頁
□ 丸つけ & サイン ※批改&簽名

組合插圖

家　＋　讀書　＝　作業

把兩種事物加在一起，組成新插圖。
各位可以從合成詞的觀點出發，嘗試
組合各種事物！

朗讀　批改

忽略由上而下的角度更容易描繪！

※帽子
ぼうし

※圍裙
エプロン

わすれずに！

※別忘記！

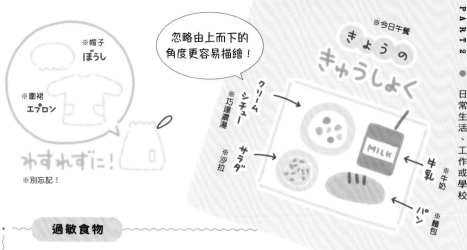

※今日午餐
きょうの
きゅうしょく

※巧達濃湯
クリームシチュー

※沙拉
サラダ

MILK

※牛奶
牛乳

※麵包
パン

過敏食物

※對牛奶過敏

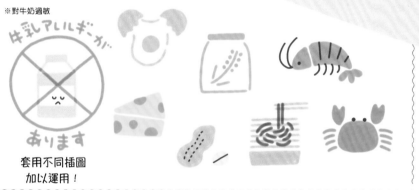

牛乳アレルギーが
あります

套用不同插圖
加以運用！

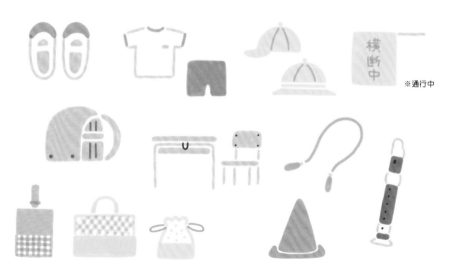

横断中

※通行中

67

國、高中

用自己的方式享受學習吧。各位可以利用插圖讓定期考的日程更加一目了然,也可以把插圖畫在要提交的筆記本上。

把上課時的用品、出現的單字或記號作為插圖的元素!

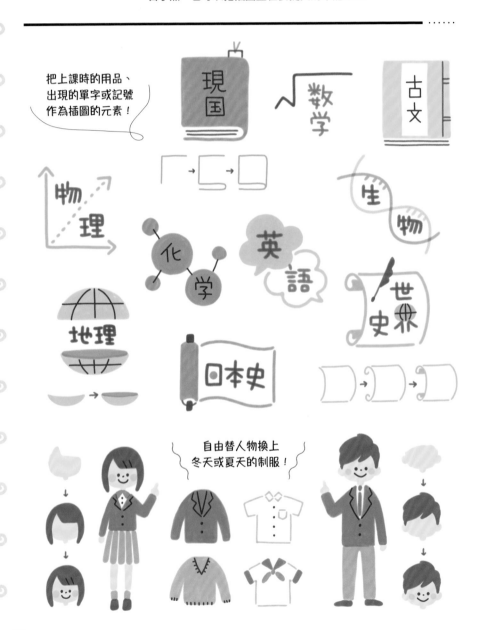

自由替人物換上冬天或夏天的制服!

學習時能用上的簡單標誌

大人也能用在學習事物或考取執照的筆記上喔。

把燈泡裡的
鎢絲畫成
可愛的心型！

加上擬作煙囪的鉛筆。

用巨大的鋸齒狀
外框加以強調！

複習時，
可以用上下箭頭
的標誌表現
REPEAT 的意思。

※記起來

單字卡形象的外框。

拉開箭頭內的空間，
放入「CHECK」的
字樣！

用途廣泛的
各種學習
標誌

學校例行活動

用色彩斑斕的麥克筆，繽紛裝飾例行活動的邀請函、通知或企畫吧！看到用心繪製的圖案，能讓人更期待活動的到來。

......

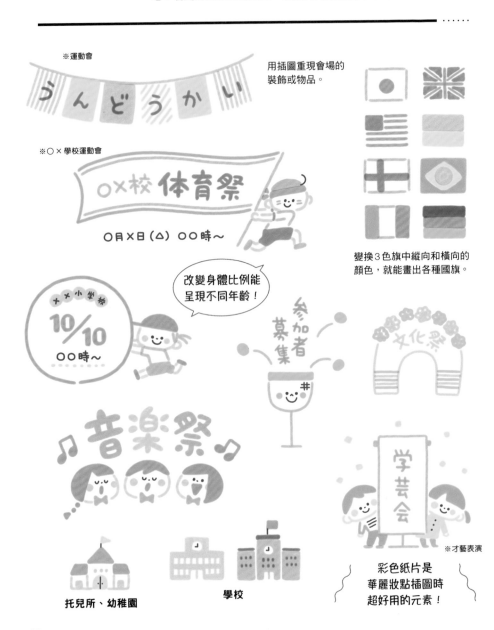

※運動會

用插圖重現會場的裝飾或物品。

※○×學校運動會

○×校 体育祭

○月×日（△）○○時～

改變身體比例能呈現不同年齡！

變換3色旗中縱向和橫向的顏色，就能畫出各種國旗。

××小学校
10/10
○○時～

参加者募集

文化祭

♪音楽祭♪

学芸会

※才藝表演

托兒所、幼稚園

學校

彩色紙片是華麗妝點插圖時超好用的元素！

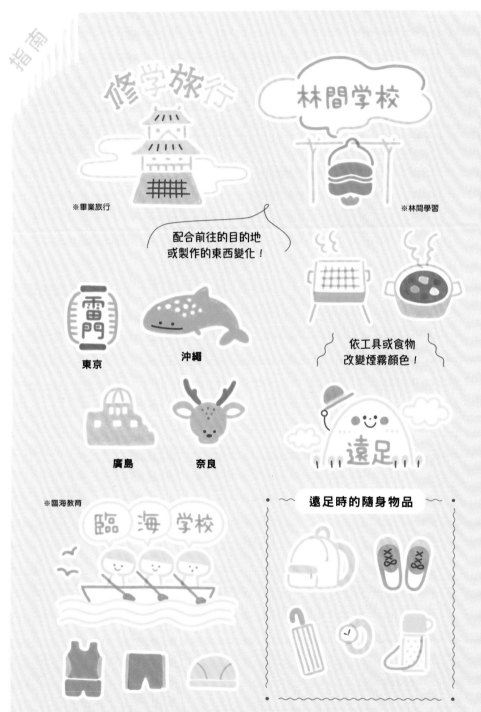

修学旅行

林間学校

※畢業旅行

※林間學習

配合前往的目的地
或製作的東西變化！

雷門
東京

沖繩

廣島

奈良

依工具或食物
改變煙霧顏色！

遠足

※臨海教育

臨 海 学校

遠足時的隨身物品

社團、才藝

校園生活中的溝通交流、行程表上不可或缺的社團或才藝活動等也都能用插圖呈現。繪製的秘訣是省略細節，簡單描繪。

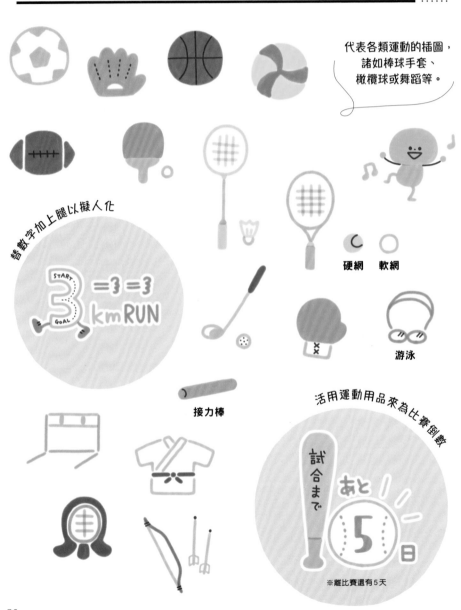

代表各類運動的插圖，
諸如棒球手套、
橄欖球或舞蹈等。

替數字加上腿以擬人化

硬網　軟網

游泳

接力棒

活用運動用品來為比賽倒數

試合まで　あと

5 日

※離比賽還有5天

畫出線條流暢的鍵盤醞釀優雅氣息

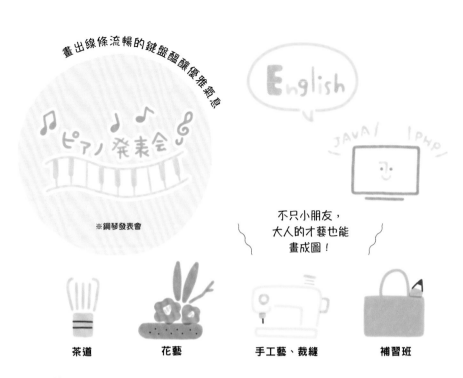

English

JAVA! !PHP!

不只小朋友，
大人的才藝也能
畫成圖！

※鋼琴發表會

茶道　　**花藝**　　**手工藝、裁縫**　　**補習班**

文化社

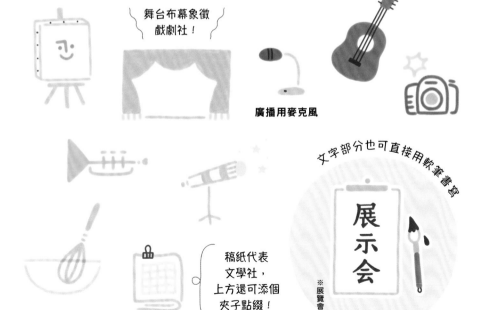

舞台布幕象徵
戲劇社！

廣播用麥克風

文字部分也可直接用軟筆書寫

稿紙代表
文學社，
上方還可添個
夾子點綴！

展示会

※展覽會

檢定、考試

重要的考試總令人緊張不已。這時就用不倒翁或紙鶴等吉祥圖案，
或是暖心的角色插圖，傳遞精神與對方同在的心意吧。

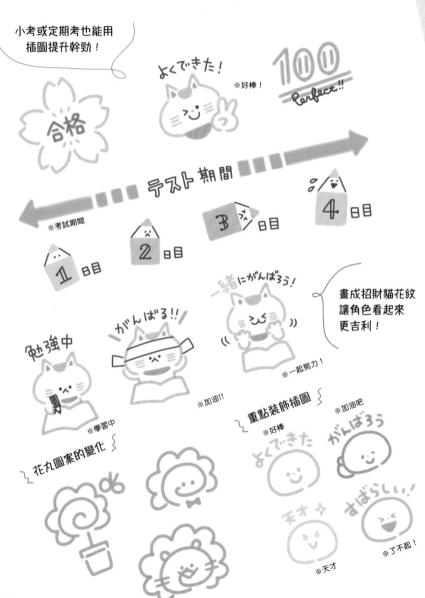

小考或定期考也能用
插圖提升幹勁！

よくできた！
※好棒！

100
Perfect!!

合格

テスト期間
※考試期間

1日目

2日目

3日目

4日目

一緒にがんばろう！

がんばる!!

畫成招財貓花紋
讓角色看起來
更吉利！
※一起努力！

勉強中
※學習中

※加油!!

重點裝飾插圖
※好棒

※加油吧

花丸圖案的變化

よくできた

がんばろう

天才☆

すばらしい!

※了不起！

※天才

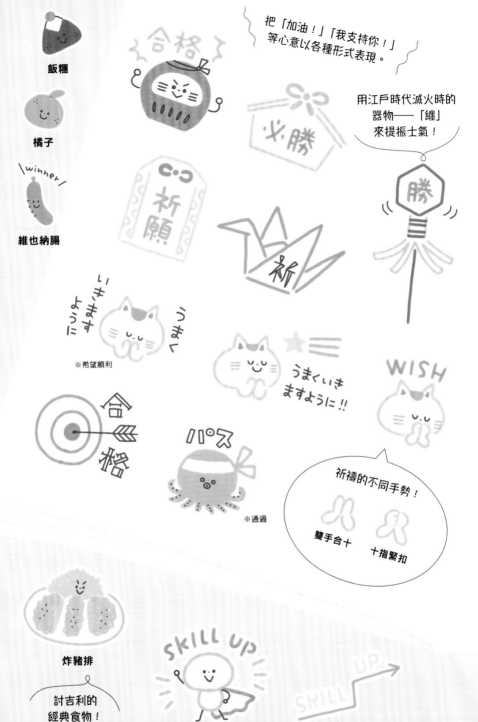

飯糰

橘子

維也納腸

把「加油！」「我支持你！」等心意以各種形式表現。

用江戶時代滅火時的器物——「纏」來提振士氣！

※希望順利

※通過

祈禱的不同手勢！

雙手合十　　十指緊扣

炸豬排

討吉利的經典食物！

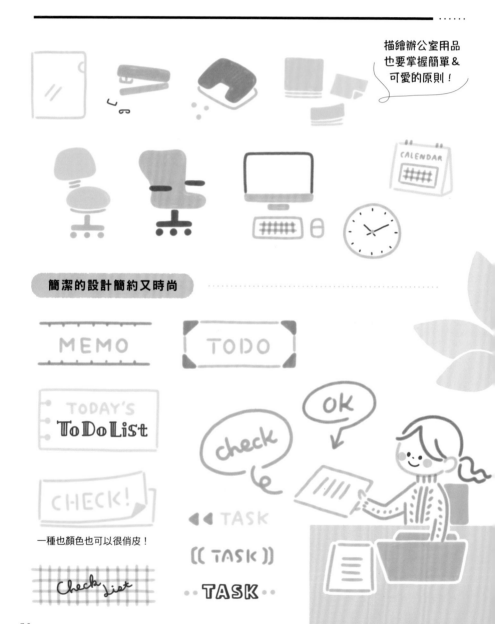

職場中與同事或前輩的溝通

妝點辦公室便條能讓人更有幹勁。在人事調動或退休的祝福卡上加個插圖，更能傳遞真心誠意。

描繪辦公室用品
也要掌握簡單＆
可愛的原則！

CALENDAR

簡潔的設計簡約又時尚

MEMO

TODO

TODAY'S
ToDoList

check

ok

CHECK!

◀◀ TASK

《《 TASK 》》

一種也顏色也可以很俏皮！

••• TASK •••

Check List

感謝對方照顧的問候

※謝謝關照

建議讓髮型和衣服貼近自己的樣貌。

在大大花朵裡留言。

※辛苦了

お疲れ
さまでした

紋章風能給人稍顯嚴肅的感覺。

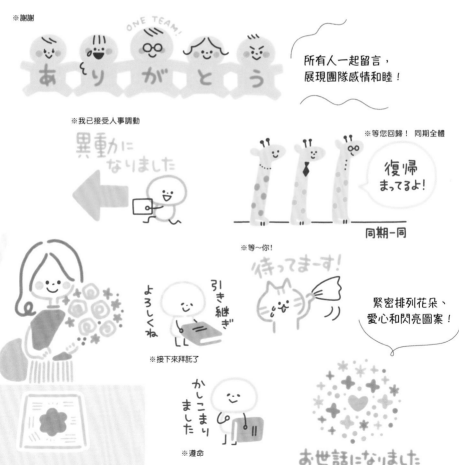

※謝謝

ONE TEAM!

所有人一起留言，
展現團隊感情和睦！

※我已接受人事調動

※等您回歸！ 同期全體

復帰
まってるよ！

同期一同

※等～你！

緊密排列花朵、
愛心和閃亮圖案！

よろしくね

※接下來拜託了

かしこまり
ました

※遵命

お世話になりました

分贈和快遞

不管是分送東西給鄰居或熟人,還是寄送商品等,都能帶入插圖。
大家不妨在寄貨時,替包裹添上可愛又暖心的警語吧。

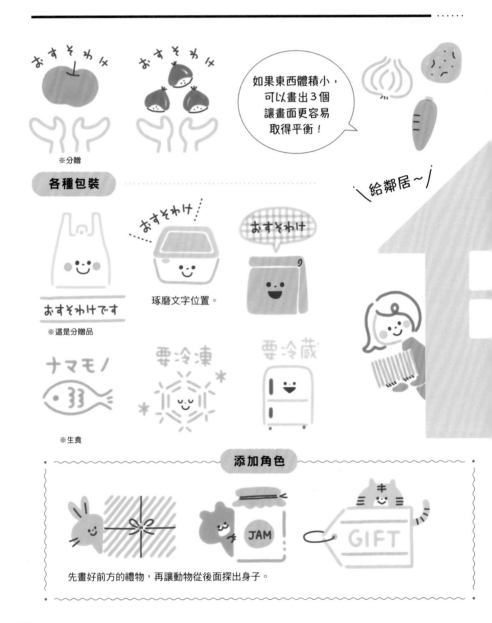

> 如果東西體積小,
> 可以畫出3個
> 讓畫面更容易
> 取得平衡!

※分贈

各種包裝

琢磨文字位置。

※這是分贈品

※生食

\給鄰居~/

添加角色

先畫好前方的禮物,再讓動物從後面探出身子。

寄貨時的實用插圖

利用一目了然的插圖，讓快遞員配送時擁有好心情！

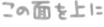

※此面朝上

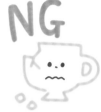

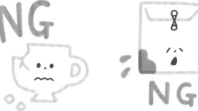

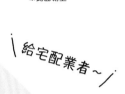

給宅配業者～

表達「一直以來都很感謝」的心意

※請直接放在門口

※請投遞至宅配箱

在貼紙上
多畫幾張，
方便之後
隨時取用！

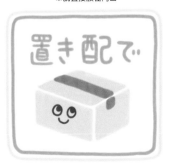

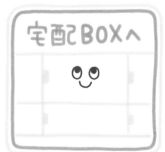

79

我的可愛寵物

學習如何描繪自己的寵物，
而且還能把它當成自己的專屬角色。

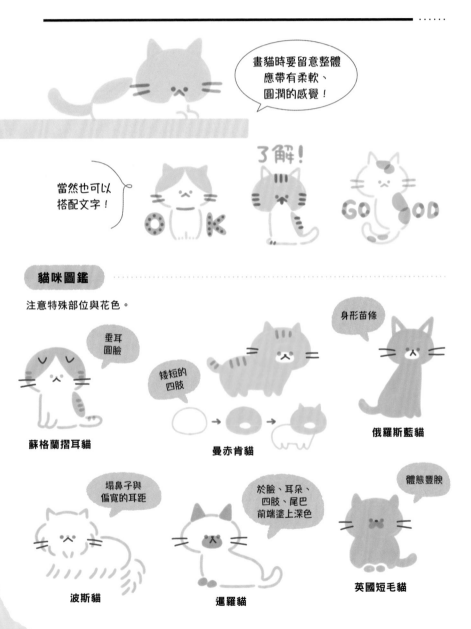

畫貓時要留意整體
應帶有柔軟、
圓潤的感覺！

當然也可以
搭配文字！

了解！

O K

GO OD

貓咪圖鑑

注意特殊部位與花色。

垂耳
圓臉

矮短的
四肢

身形苗條

蘇格蘭摺耳貓

曼赤肯貓

俄羅斯藍貓

塌鼻子與
偏寬的耳距

於臉、耳朵、
四肢、尾巴
前端塗上深色

體態豐腴

波斯貓

暹羅貓

英國短毛貓

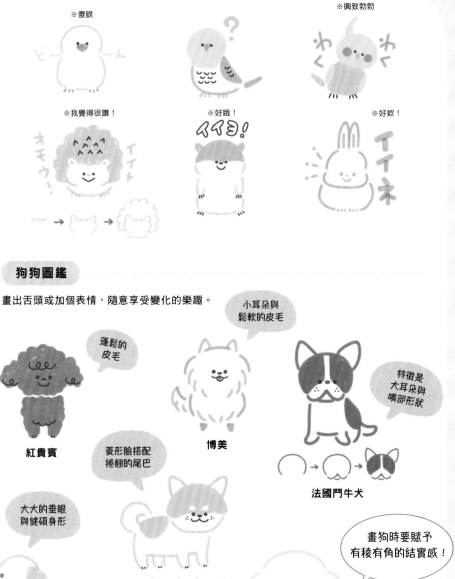

狗狗圖鑑

畫出舌頭或加個表情，隨意享受變化的樂趣。

街上事物的插圖

本章將介紹動物園或水族館等休閒設施，
以及花店、餐廳等街上店鋪為主題的各式插圖。
各位也能發揮聯想力，替插圖加與之相關的訊息。

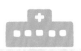

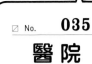

□ No. **035**

醫 院

不僅能用於院內指引，也能畫在手帳、月曆上。有了可愛插圖就不怕忘記預約！

刻意超出
行程手帳的外框，
讓事項更醒目！

※預防接種

畫成紅色十字
是侵權行為！
建議使用其他顏色
或形狀代替。

把插圖形狀當成外框
使用（請參照P17）。

※看診日

※櫃台請往這裡

※歡迎諮詢

※用藥手帳

※藥袋

83

餐廳

從平時常去的休閒咖啡廳，到高級餐酒館等，一起來配合店鋪氛圍，改變插圖或文字的質感吧！

※感謝您的預約

ご予約
ありがとうございます

BISTRO HIGE

搭配餐廳LOGO或主廚似顏繪。

利用餐點本身來裝飾亦極富趣味！

LUNCH

Dinner

※今日推薦

本日の
おすすめ

推薦畫在餐廳看板或菜單上！

※今日甜點

本日の
デザート

※今日甜點 TAKE OUT

※今天還請多多指教 我很期待

本日は よろしく
お願いします
楽しみにしています

KYAKU

隨時間、地點、場合變換外框裝飾或顏色。

添加花紋也很讚！

ごちそう
さまでした

※多謝款待

また
来ます！

※我還會再來！

※很美味！

おいし
かったです！

※84

☑ No. **037**
花 店

花卉和綠色植物屬於萬用圖案,幾乎任何場合都適用。建議各位可結合想傳遞的資訊,按花語來選擇花種。

※季節推薦

反覆描繪3~4種花,
完成花團錦簇的花圈。

※本月推薦

兩種花交錯而成的四方型花框。

※2、3天澆1次水

☑ No. **038**

動物園

同一段文字有了動物插圖後，瞬間多了幾分歡鬧氣氛。大家可以想像動物們的個性，加上各種表情或姿勢，讓作品更生動。

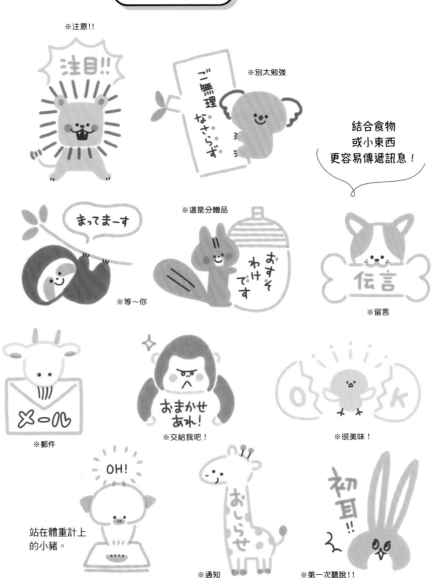

※注意!!

※別太勉強

結合食物或小東西更容易傳遞訊息！

※這是分贈品

※等～你

※留言

※郵件

※交給我吧！

※很美味！

站在體重計上的小豬。

※通知

※第一次聽說!!

無論「夏季」還是「冬季」問候，都能搭配生活在冰上的生物。您可以運用一些小配件來強調季節，例如冰棒或圍巾等。

水中生物的形體
比其他動物
更容易掌握，
很適合插圖新手
來挑戰！

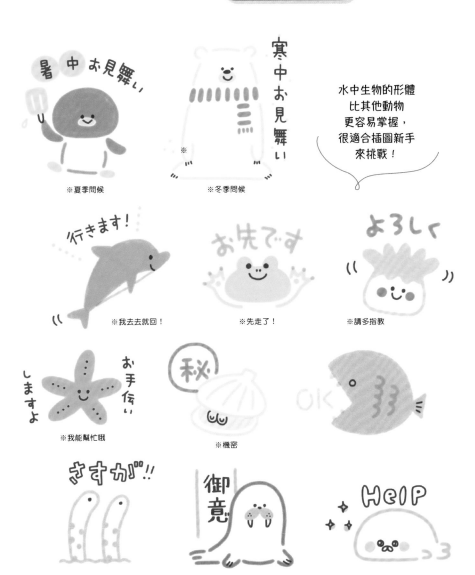

暑中お見舞い
寒中お見舞い

※夏季問候　　　　　※冬季問候

行きます！
※我去去就回！

お先です
※先走了！

よろしく
※請多指教

お手伝いしますよ
※我能幫忙哦

秘
※機密

OK

さすが‼
※真不愧是您‼

御意
※遵旨

Help
※遵旨

添上時間搭配交通工具的插圖，行程瞬間瞭如指掌。車票等交通工具相關物品也能拿來作為插圖主題。

※○○巴士站 8：45發車

※出差

把飛機雲的線條變成外框。
如果目的地是海外，
也可選用該國國旗的配色！

交通工具不僅形狀簡單，
還很容易空出書寫文字的空間。

※出差中 ※請多多指教

※所需時間約45分鐘

在船的蒸氣裡
加入文字！

延伸的鐵軌、燈塔與海浪的組合都能化身分隔線。

把汽車或建築排成一列也很可愛。

在指南上加個插圖，能讓人更期待旅行的到來！如果是出國旅行，給小費時也可以在旁邊擺張畫有插圖的小卡片。

☑ No. **041**
住宿

CHECK IN
15:00〜
〖CHECK OUT 11:00〗

飯店是四角形建築外加許小窗；
日式旅館則可以在日式建築上加個招牌和暖簾來表現！

よい旅を！

※旅途順利！

旅館

ようこそ

ごゆっくり
おくつろぎ
ください

※歡迎光臨 請好好放鬆享受

amenity

お布団は
そのままで OK

※棉被保持原樣即可

いい湯だな

THANK YOU SO MUCH

お世話になりました！

※多謝照顧！

ありがとうございました!!

※謝謝您!!

畫上同住所有人的似顏繪來表達謝意吧！

ごちそうさまでした
とっても おいしかったです!!

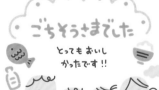

※多謝款待 真的非常美味！

※這湯泡得真舒服

畫出世界各地的著名景點或事物，讓人光靠插圖就能一眼認出旅行的目的地。利用繽紛色彩，替歡樂的行程增添更多趣味吧！

想像把文字塞入四方形空間中，同時建議採橫向或豎向配置，使構圖更容易取得平衡！

※滑雪

※慶典

目的地是國外時可更換地圖。

※美食

※假期

90

☑ No. **043**

屬於自己的時間

規劃慰勞自己的時間也很重要。在書寫空間有限的日記本中，各位也能用簡易的圖案型插圖，妝點自己的專屬行程或記錄。

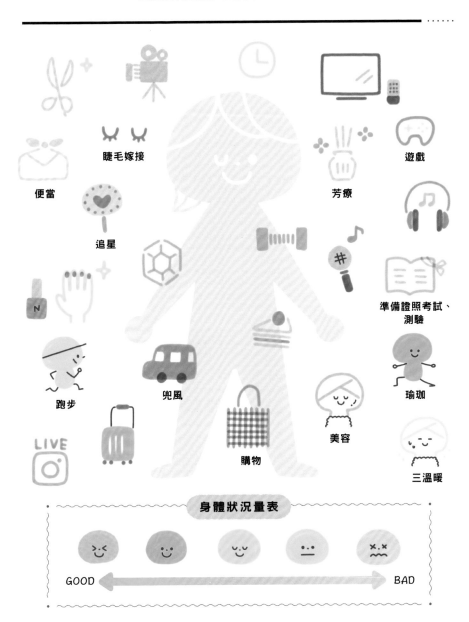

便當

睫毛嫁接

追星

跑步

兜風

購物

芳療

遊戲

準備證照考試、測驗

美容

瑜珈

三溫暖

身體狀況量表

GOOD ⟷ BAD

外出

把包包裡的物品畫成插圖加以整理。光只有文字隨身物品清單可能容易稍顯樸素，然而有了插圖就能讓畫面更美觀。

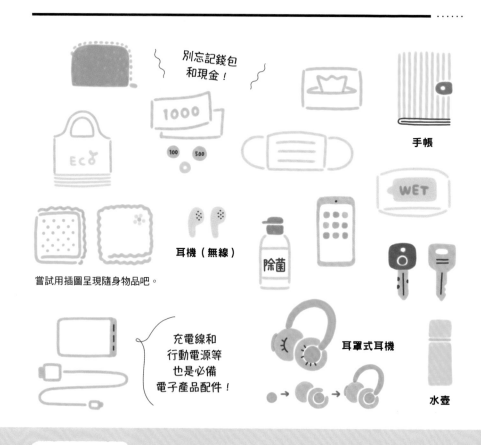

別忘記錢包
和現金！

1000

100　500

ECO

WET

手帳

耳機（無線）

除菌

嘗試用插圖呈現隨身物品吧。

充電線和
行動電源等
也是必備
電子產品配件！

耳罩式耳機

水壺

插圖活用法

運用插圖
圓滑地表達要求！

手指の消毒
お願いします

マスク着用の
ご協力
お願いします

※請進行手部消毒

※敬請配合配戴口罩

※明天隨身物品 帽子 防曬乳 濕紙巾

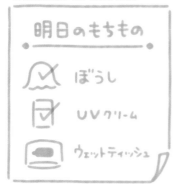

便條內容統一使用1種顏色，
只有打勾記號換成別種顏色。

化妝包裡的內容物

季節性物品

外搭衣物

鏡面不要全部塗滿，
以便呈現
反光效果！

防寒衣物

※別忘記帶雨傘

畫在門口以免忘記。

※留意中暑！！

呼籲在炎熱時節多補充水分。

小朋友喜歡的小插畫

如果把喜歡的東西化成插圖，當成識別自己物品的記號的話，
小朋友應該光看到就會很開心吧。另外，各位也能事先把插圖印成貼紙，
作為有努力做功課或學習時的獎勵。

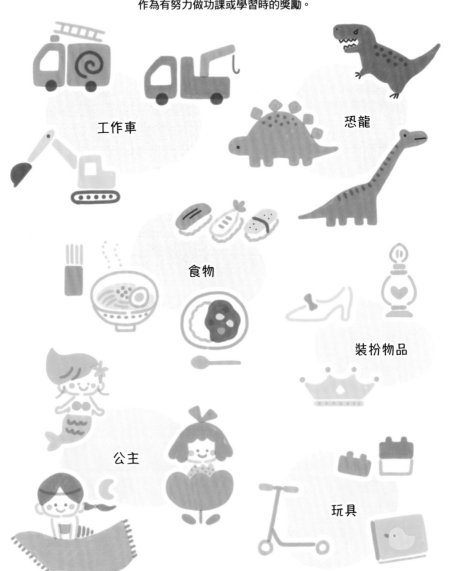

工作車

恐龍

食物

裝扮物品

公主

玩具

PART 3

配合季節性活動

季節性活動是描繪插圖的絕佳時機，
一起來以例行活動或聚會為主題繪製插圖吧！
請務必多利用能夠讓人聯想到四季的圖案，
例如在該季節才能享受到的當季美食或花卉等。

AUTUMN

在精緻的小卡片上
留下特殊話語

改變一下卡片的形狀、紙質或顏色，
讓與平時並無二致的訊息更有魅力。

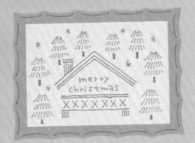

運用沉穩色調和
精簡線條
演繹北歐風！

在剪成字母形狀的
紙上描繪精美
花草紋路！

畫在透明材質紙張上
能增添清涼感，疊在
底紙上再打洞穿繩的
作法亦別具巧思。

簡單用1枝黑色
完成麋鹿插圖，
利用線條疏密表現
鹿角的紋路與質地。

信封可選擇
半透明材質的款式，
方便直接展示
卡片上的插圖。

97

春季插圖

圖案多採用粉色、黃綠色等粉彩色系，自然就能營造出溫暖氛圍。
粗略上色還能更添柔和感。

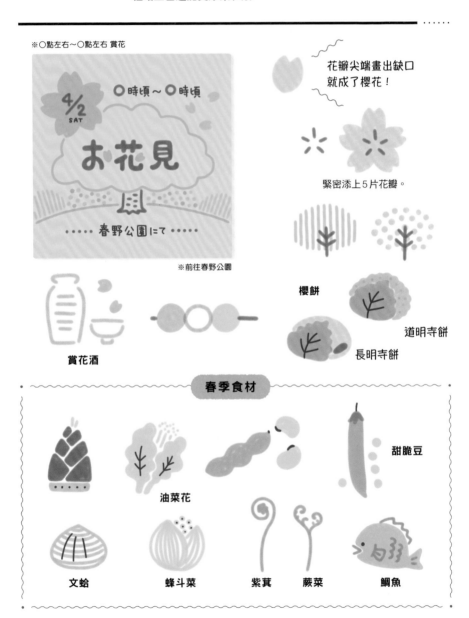

※○點左右～○點左右 賞花

○時頃～○時頃

4/2 SAT

お花見

•••• 春野公園にて ••••

※前往春野公園

花瓣尖端畫出缺口
就成了櫻花！

緊密添上5片花瓣。

賞花酒

櫻餅

道明寺餅

長明寺餅

春季食材

甜脆豆

油菜花

文蛤　　蜂斗菜　　紫萁　　蕨菜　　鯛魚

春季花卉

鬱金香

蒲公英

油菜花

薊花

紫花地丁

鈴蘭

※請多指教

花壇上開出鬱金香、土壤裡鑽出青蛙！

用弧狀的鈴蘭枝條上下包夾就成了精美外框。

春季生物

開學、畢業

日本的春天是邂逅與道別的季節。無論是祝福前輩的插圖，還是給重要之人的信件，一起來看看該如何把它們都裝飾得光彩奪目吧。

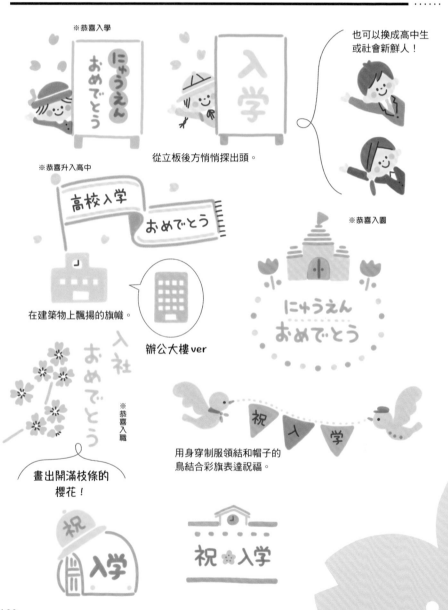

※恭喜入學

也可以換成高中生或社會新鮮人！

從立板後方悄悄探出頭。

※恭喜升入高中

※恭喜入園

在建築物上飄揚的旗幟。

辦公大樓 ver

※恭喜入職

用身穿制服領結和帽子的鳥結合彩旗表達祝福。

畫出開滿枝條的櫻花！

高高拋起學士帽。

※恭喜幼稚園畢業

※恭喜畢業

也可換成……

用小插圖
簡單裝飾！

※恭喜

胸花造型外框。

恭喜完成學業！

給朋友的話

※未來也要繼續當好朋友哦

改成朋友的似顏繪，
或是換成不同耳朵的
動物也很棒！

※友誼長存

也能畫在畢業
簽名冊上！

※要再一起玩哦

春天的活動與節日（※以下為日本日期）

日本的春天有許多能與家人同樂的活動，是傳遞感謝的好時機。
建議送禮時搭配張手繪小卡片，收到的人一定能會更開心的！

黃金週

※黃金週

利用手撕日曆的構圖
強調放連假的感覺！

把緞帶改造成長
卷軸風外框！

※綠之日

兒童節　5月5日

改變每一筆劃的顏色，
賦予活潑形象。

母親節　5月第2個星期天

※謝謝

MOTHER'S DAY

這從からもずっと
元氣でいてね！
20xx こより
※祝您身體永遠健康！

父親節　6月第3個星期天

依據爸爸的職業
變更制服能
更顯特殊性！

FATHER'S DAY
THANK YOU

いつも
ありがとう
※感謝您一直以來的付出

DAD

FATHER'S DAY
・いつもありがとう・これからもよろしくね・
※感謝您一直以來的付出，今後也要麻煩您了

夏季插圖

色彩繽紛的夏季插圖，光看就讓人精神百倍。事先把開心的行程連同插圖一起記在月曆上，這樣感覺不管天氣再熱也都能克服！

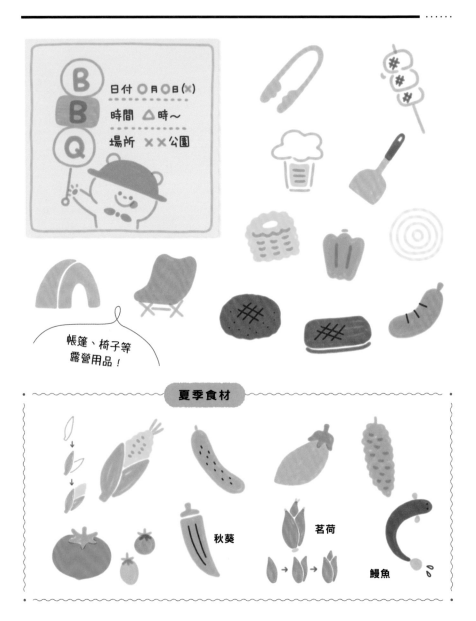

帳篷、椅子等露營用品！

夏季食材

秋葵

茗荷

鰻魚

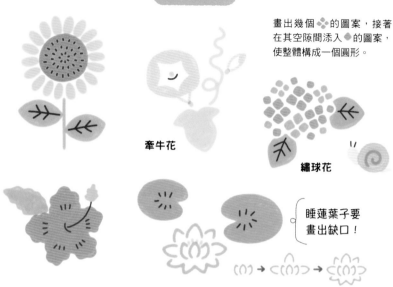

夏季花卉

畫出幾個✿的圖案,接著在其空隙間添入●的圖案,使整體構成一個圓形。

牽牛花

繡球花

睡蓮葉子要畫出缺口!

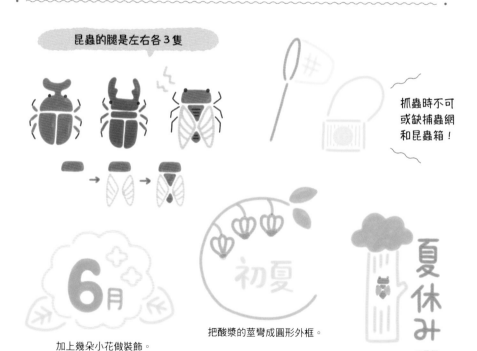

昆蟲的腿是左右各3隻

抓蟲時不可或缺捕蟲網和昆蟲箱!

加上幾朵小花做裝飾。

把酸漿的莖彎成圓形外框。

※暑假

海洋、泳池、祭典

一起來看看如何用歡鬧得插圖，表現夏天特有的活動吧！不只能用在圖畫日記等作業中，也能和小朋友單純享受畫畫樂趣。

描繪被水沾濕的數字。

單手上舉的自由式。

塑膠泳池中
漂浮著文字的構圖！

浮潛

以閃亮海面為主題的外框。

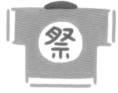

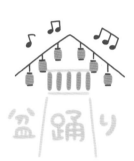

煙火和線香花火！

用日本祭典傳統服裝「法被」及頭巾營造祭典氛圍。

把驚嘆號擬作鼓棒。

在木製平台「櫓」的左右裝飾燈籠。

※祭典

祭典事物

棉花糖、彈珠汽水、烤魷魚等攤販美食。

改變刨冰的容器或口味帶出變化。

盂蘭盆節、夏季問候

除了風鈴、蚊香等獨具夏日風情的事物外，畫張似顏繪也很不錯！
飽含心意的似顏繪絕對是值得珍藏的作品。

※小心夏日疲勞症候群！

※每天都好熱啊～

在蚊香煙霧上方加上文字。

由牽牛花藤蔓構成的外框。

※暑假

※盂蘭盆節假期

※盂蘭盆節

加上腿就成了盂蘭盆節的裝飾
——「精靈馬」。

魚缸上端是波浪線，下方
則要畫成圓滾滾的模樣！

將文字部分筆劃換成草帽和捕蟲網以增添悠閒氣氛。

家人、親戚的似顏繪

添上些許嘴角紋，再加上溫柔的眼睛。

透過臉部輪廓表現孩子的年齡。
臉愈圓看起來愈年幼，長臉則能代表年紀較大的哥哥、姊姊。

擁有夏天氣息又清涼的事物最適合用來裝飾問候訊息。

※殘暑問候

以佇立於水中的蓮花為主題的外框。

方便用於信件中的海洋、西瓜分隔線。

用充滿回憶的事物加以裝飾！

※我玩得很開心
下次再一起去吧

109

秋季插圖

此外，只要隨處添上楓葉或銀杏葉等圖案，畫面瞬間就有了秋天氣息，趕緊嘗試把它們畫進手帳或日記中吧！

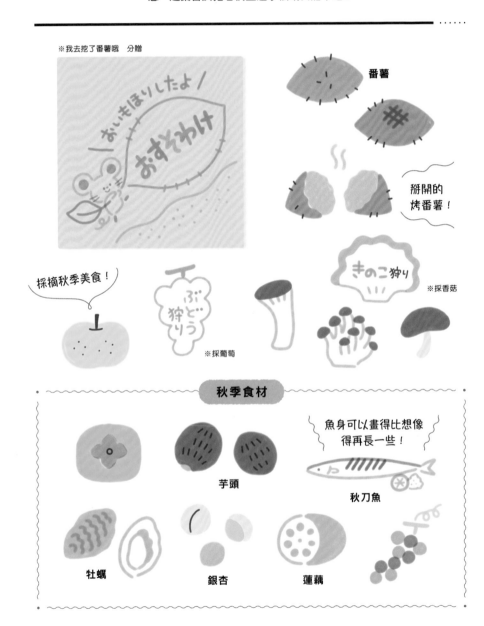

※我去挖了番薯哦　分贈

番薯

掰開的烤番薯！

採摘秋季美食！

きのこ狩り
※採香菇

※採葡萄

秋季食材

魚身可以畫得比想像得再長一些！

芋頭

秋刀魚

牡蠣

銀杏

蓮藕

秋季花卉

先畫花朵。
↓

再添上長長的雄蕊。

大波斯菊　　　　　　**桔梗**　　　　　**彼岸花**

各種型態的秋葉！

把落葉、果實排成圓圈，盡顯秋季風情。

描繪隨滾動改變方向的橡實。

活用蟲咬缺口的亮眼設計。

蜻蜓有只進不退的飛行習性，因此在日本被視為是幸運的「勝利之蟲」！

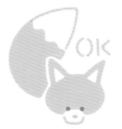

充滿特色的尾巴也要一起畫出來！

秋天的活動

於畫面增添角色，馬上就能完成一幅動感又吸睛的插圖。繪製訣竅是要掌握該動物的特徵，例如兔子要畫出活蹦亂跳的感覺。

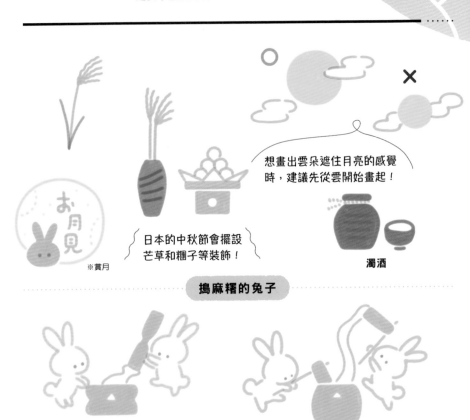

想畫出雲朵遮住月亮的感覺時，建議先從雲開始畫起！

※賞月

日本的中秋節會擺設芒草和糰子等裝飾！

濁酒

搗麻糬的兔子

傳統杵臼型

一般的搗麻糬

※賞月通知

把搗起的麻糬加以延展成外框。

※中秋節

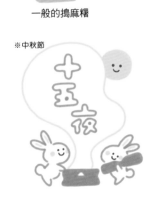

夾上楓葉以代替書籤。

動物角色連同尾巴一起畫出來會更討喜！

排列長方型以擬作書背！

用貝雷帽和調色盤帶出畫家主題的設計。

在樹樁上指揮的螽斯。

香菇或栗子等秋季食材很容易創造文字空間！

省略身體更好畫！

萬聖節

以下要介紹萬聖節經典元素。雖然這個節日的配色容易侷限於黑色和橘色，但透過各種組合，還是能塗出繽紛多彩的萬聖節插圖！

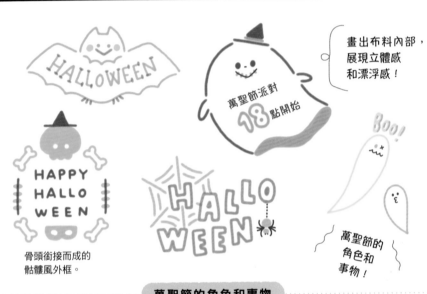

畫出布料內部，展現立體感和漂浮感！

骨頭銜接而成的骷髏風外框。

萬聖節的角色和事物！

萬聖節的角色和事物

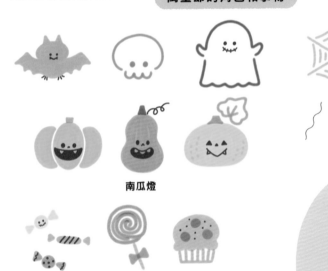

南瓜燈

蜘蛛的腿是左右各4隻！

各式糖果點心

通知

把魔女的掃帚
變成分隔線！

畫出大大的南瓜嘴
就能填入訊息。

※敬請期待！

12:00

車站前集合!!

木乃伊散落的繃帶、
死神的大鐮刀等
都能成為
書寫文字的空間！

※萬聖節

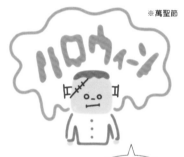

畫出液體
滴落的效果
能更有萬聖節
氣氛！

挺立站姿搭配背景
文字的帥氣構圖。

草寫字體加上
表情後顯得更俏皮！

115

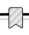

冬季插圖

描繪天冷時溫暖人心的熱食，以及冬季特有的高雅花卉吧！傳遞資訊時加隻換成冬毛的動物插圖，能讓閱讀的人備感療癒。

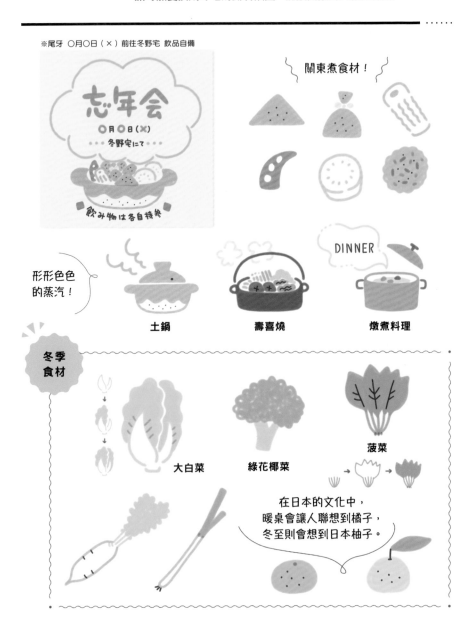

※尾牙 ○月○日（×）前往冬野宅 飲品自備

志年会
○月○日(×)
冬野宅にて
飲み物は各自持参

關東煮食材！

形形色色
的蒸汽！

DINNER

土鍋　　　**壽喜燒**　　　**燉煮料理**

**冬季
食材**

大白菜　　　**綠花椰菜**

菠菜

在日本的文化中，
暖桌會讓人聯想到橘子，
冬至則會想到日本柚子。

冬季花卉

水仙

仙客來

草珊瑚

茶梅

福壽草

蠟梅

※請多指教

お願いします

圓滾滾的尾巴超萌！

※寒假

冬休み

張開手腳後，
手帕大小的是飛鼠，
坐墊大小的
則是白頰鼯鼠！

WINTER

白鼬修長的身軀
正好適合填寫文字，
另外可別忘記要把尾巴尖端塗黑！

※休息中

休憩中

讓猴子的半張臉沉入池中，
畫出泡湯的模樣。

117

☑ No. **055**

聖誕節

除了經典的紅配綠外，水藍色或灰色等帶有冬季氣息的顏色也能用
豐富畫面。加上緞帶外框等華麗裝飾，讓佳節更加怦然心動吧！

※聖誕節派對通知

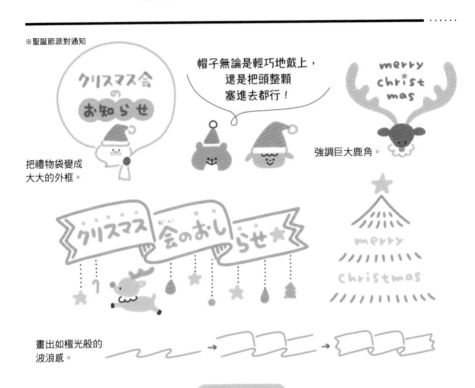

帽子無論是輕巧地戴上，
還是把頭整顆
塞進去都行！

把禮物袋變成
大大的外框。

強調巨大鹿角。

畫出如極光般的
波浪感。

聖誕節物品

襪子和禮物的花紋建議
請參考P20~21內容！

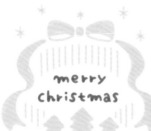

用緞帶
圍成的外框！

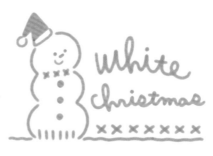

以柊樹枝葉和松果打造的自然風插圖。

從煙囪
探出頭。

在水滴狀的聖誕樹
吊飾裡，添上猶如
花紋般的文字。

歐洲時髦的街道建築，
描繪時要留意屋頂形狀！

木馬、洋娃娃等裝飾也很可愛。

119

新年

介紹能畫在賀年卡上的生肖角色。若覺得角色很難畫，改用梅花、松樹等代表新年的圖案，或顏色鮮豔的花紋裝飾也沒問題！

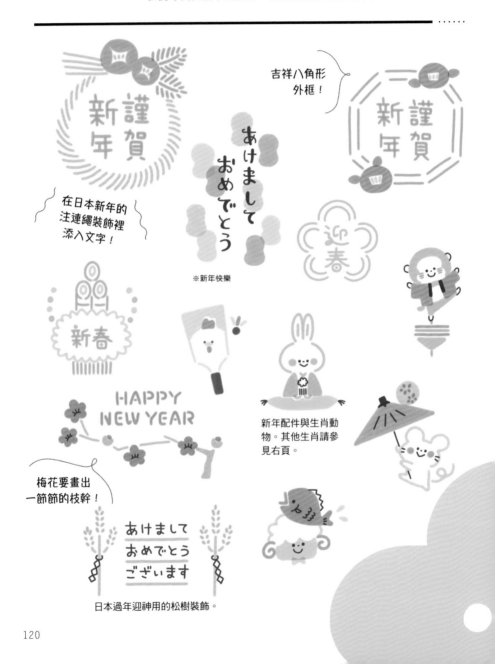

吉祥八角形外框！

在日本新年的注連繩裝飾裡添入文字！

※新年快樂

新年配件與生肖動物。其他生肖請參見右頁。

梅花要畫出一節節的枝幹！

日本過年迎神用的松樹裝飾。

生肖動物角色

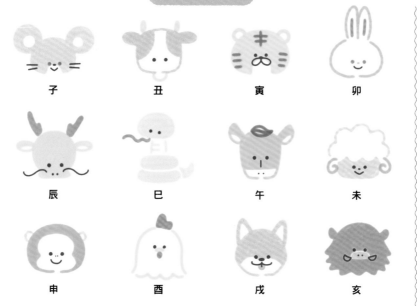

子　丑　寅　卯

辰　巳　午　未

申　酉　戌　亥

吉祥圖案 + 單個字

有象徵繁榮昌盛的富士山、葫蘆，還有招來福氣的小槌等，
利用這些吉祥圖案送上新年祝福吧！

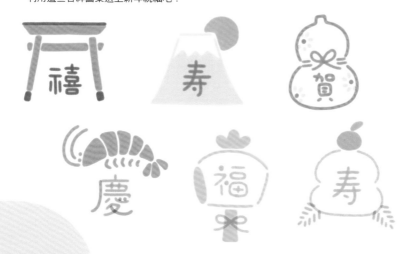

冬季問候、情人節

冬季問候除了具有冬日氛圍的插圖外，也能先一步用些略帶春意的圖案。情人節主題則利用巧克力的咖啡色或暖色系來表達愛意。

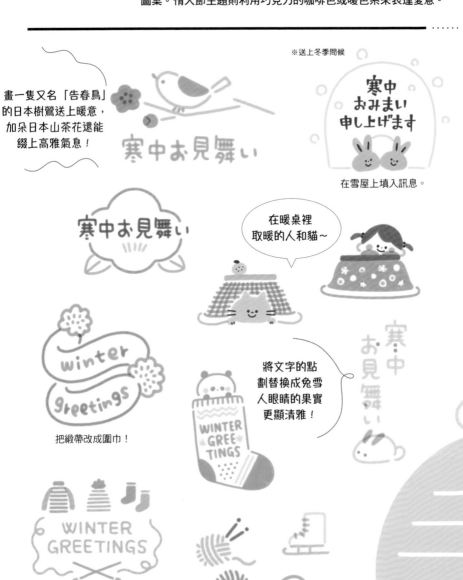

※送上冬季問候

畫一隻又名「告春鳥」的日本樹鶯送上暖意，加朵日本山茶花還能綴上高雅氣息！

寒中お見舞い

寒中おみまい申し上げます

在雪屋上填入訊息。

寒中お見舞い

在暖桌裡取暖的人和貓～

winter greetings

把緞帶改成圍巾！

將文字的點劃替換成兔雪人眼睛的果實更顯清雅！

寒中お見舞い

WINTER GREETINGS

由編織物組成的外框。

描繪順序是緞帶→愛心。

在流淌著
巧克力的蛋糕剖面裡
填入文字！

各種姿態的
邱比特！

白色情人的配色
和愛心都比情人節
更低調。

12月份

繪製時可以思考該月份的活動和它給人的印象！不管是畫在數字周圍，還是用插圖或紋路直接裝飾數字本身都很賞心悅目。

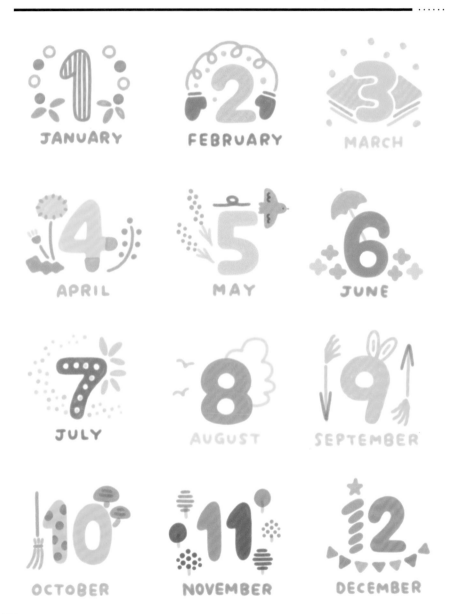

☑ No. **059**

天氣

在日記等記錄天氣時，如果有簡單的天氣圖案就很方便。
以下不只有經典圖案，還有強風、零度以下等豐富類型！

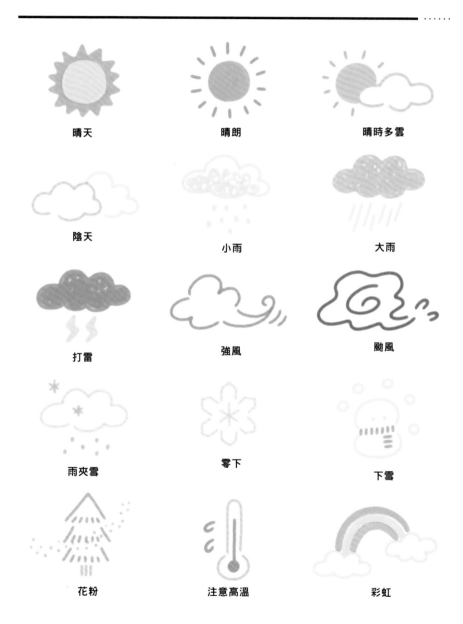

晴天　　　　　　晴朗　　　　　　晴時多雲

陰天　　　　　　小雨　　　　　　大雨

打雷　　　　　　強風　　　　　　颱風

雨夾雪　　　　　零下　　　　　　下雪

花粉　　　　　　注意高溫　　　　彩虹

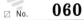

No. 060　生日、紀念日

本節的內容是想獻上生日、紀念日祝福時，華麗又實用的文字插圖。各位也能搭配P52~53的「祝福」插圖一起使用。

......

緞帶上翹。

也能改用數字蠟燭祝福！

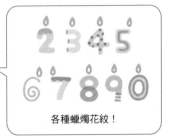

各種蠟燭花紋！

水引結打法

簡單表現教堂建築。

花草元素能營造沉穩氣息。

「一次就夠」或「希望永遠持續下去的喜事」要打死結。

※恭喜結婚

「多多益善」的事情要打蝴蝶結。

※恭喜生產

生日　　紀念日　　訂婚　　婚禮　　生產

各種年齡的慶祝活動

投票箱的設計。

吉祥的千歲糖。
鶴的頭頂要
記得塗成紅色！

※七五三兒童節

啤酒化成的數字。

喜壽(紫色)

還曆(紅色)

古稀(紫色)

傘壽(黃色)

米壽(黃色)

白壽(白色)

卒壽(紫色)

百壽(桃色)

喬遷

新居落成

開業、開店

發表會

表揚、獲獎

作者 カモ

插畫家。

曾於廣告公司擔任平面設計師，後轉為自由插畫家。目前除從
事出版、廣告、角色等的插畫繪製外，亦是一位活躍於日本國
內外講座、媒體平台上的插畫講師。

HP：https://kamoco.net
Instagram：@illustratorkamo

STAFF

設計／根本綾子（Karon）
DTP／丸橋一岳
攝影／尾島翔太
編輯／江島恵衣美（フィグインク）

PEN TO MARKER DE KANTAN TSUTAWARU YURUFUWA ILLUST GA KAKERU HON
Copyright © Kamo, FIGINC, 2023
All rights reserved.
Originally published in Japan by MATES universal contents Co.,Ltd.,
Chinese (in traditional character only) translation rights arranged with
by MATES universal contents Co.,Ltd., through CREEK & RIVER Co., Ltd.

色筆搭配麥克筆
傳遞心意的軟萌插圖手札

出　　　版／楓書坊文化出版社
地　　　址／新北市板橋區信義路163巷3號10樓
郵 政 劃 撥／19907596 楓書坊文化出版社
網　　　址／www.maplebook.com.tw
電　　　話／02-2957-6096
傳　　　真／02-2957-6435
翻　　　譯／洪薇
責 任 編 輯／吳婕妤
內 文 排 版／楊亞容
港 澳 經 銷／泛華發行代理有限公司
定　　　價／360元
初 版 日 期／2024年7月

國家圖書館出版品預行編目資料

色筆搭配麥克筆：傳遞心意的軟萌插圖手札
／カモ作；洪薇譯. -- 初版. -- 新北市：楓書
坊文化出版社, 2024.07　面；　公分

ISBN 978-986-377-978-0（平裝）

1. 插畫 2. 繪畫技法

947.45　　　　　　　　　113007696